KB125296

내밀한 계절

손끝으로 더듬어 마음으로 여민 사적인 여행

글·사진
강경록

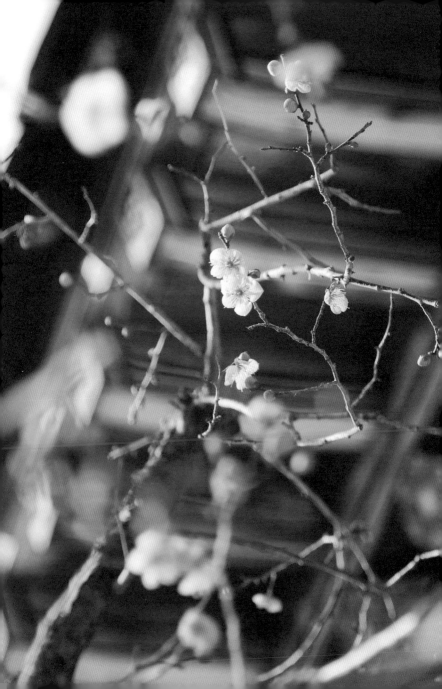

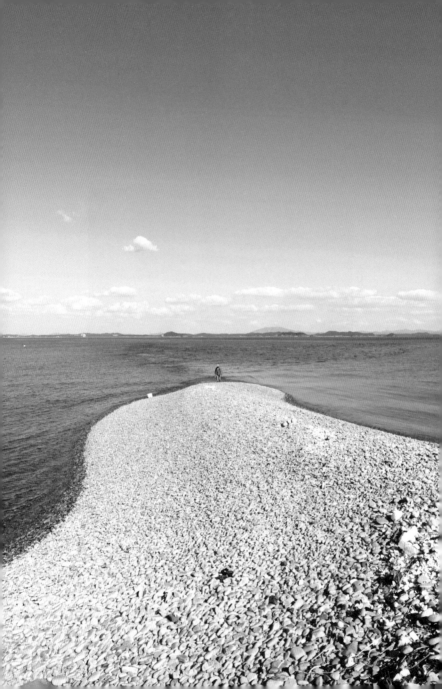

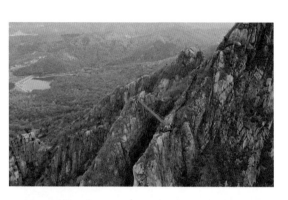

가
을

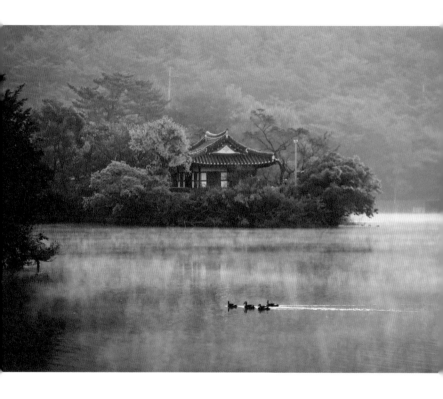

위_밀양 위양지
왼쪽 위부터_영암 월출산, 진주 승산부자마을

겨
울

―

위부터_철원 한탄강, 강진 백운동 별서정원
오른쪽_안동 예끼마을

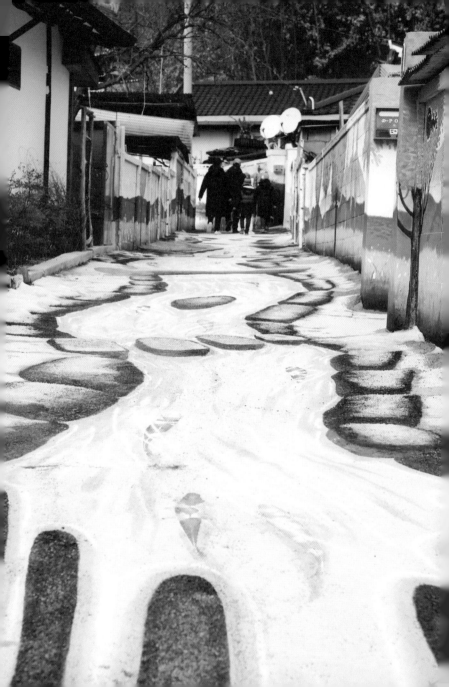

멀
리

향
기
롭
고

이
야
기
를

만
나
고

숨을 고르고

은은하게 퍼지는
달고 시원한 공기

경기 남양주 국립수목원

● 여행이 늘 그렇더군요. 언제,
어디를, 누구와 갈지 항상 고민하고 또 생각합니다. 책의 첫머리에
올릴 여행지를 선정하는 일도 마찬가지더군요. 고민을 거듭한 끝에
마침내 떠오른 곳은 광릉 숲입니다. 경기도 포천 소흘읍의 국립수목
원을 포함한 광릉(남양주시 진전읍) 주변의 천연림이죠. 맑으면 맑은
대로 비 오면 비 오는 대로 들입다 걷고 싶어지는 그런 숲이기 때문
입니다. 바쁜 삶에 지쳤거나 누군가와 다퉈서 안정이 필요할 때 혹은
덜 익은 사랑을 만지작거리고 있다면 한나절 쉬어가길 바라는 마음
입니다.

광릉 숲은 많은 이들이 우리나라에서 가장 아름다운 숲으로 꼽기
를 주저하지 않습니다. 다양한 식생이 안정된 상태인 극상림을 이루
고 있어서죠. 이토록 숲이 잘 보존된 이유는 1468년부터 나라에서,
그것도 조선 왕실에서 직접 관리해온 덕입니다.

이유가 있습니다. 1468년은 조선의 7대 왕이었던 세조가 세상을
뜬 해입니다. 세조가 이곳에 묻힌 뒤 왕실에서는 능 주변의 숲을 엄
격하게 관리합니다. 세조와 그의 비인 정희왕후가 묻힌 '광릉'으로,

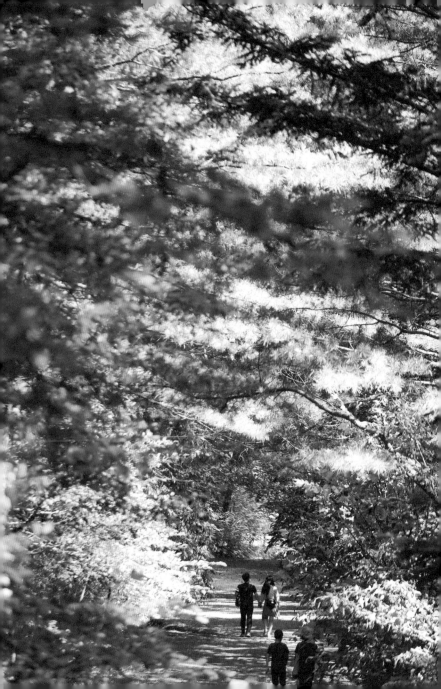

'광릉 숲'이라는 이름은 그렇게 붙은 것입니다.

일제강점기에는 학술림으로, 한국전쟁 후에는 시험림으로 일반인의 출입을 막았죠. 현재와 같은 울창한 숲을 이루게 된 배경입니다. 2010년 유네스코 생물권보전지역으로 지정된 것도 이 같은 노력과 우연의 일치였던 셈입니다.

광릉 숲은 지금도 철저히 관리되고 있습니다. 국내 유일의 국립수목원이라는 더 거창한 이름까지 달았죠. 그렇다고 일반인의 출입까지 완전히 막고 있는 것은 아닙니다. 미리 신청한 사람에게는 자신의 속살을 아낌없이 보여줍니다. 물론 약간의 제약은 있습니다. 일부 구간은 1년에 딱 한 번 공개하고 연중 출입을 막고 있죠. 그래도 이 숲이 가지고 있는 매력을 느끼기에는 부족함이 없습니다.

숲은 볼거리가 넘쳐납니다. 국내·외 산림 관련 자료를 전시한 산림박물관과 산림생물표본관(연구시설)도 있죠. 관상수를 모아 놓은 '관상수원', 한반도 모습을 본뜬 '수생식물원', 시각장애인을 위한 '손으로 보는 식물원'을 비롯해 습지식물원·난대식물원(온실)·양치식물원 등 24개의 전문 전시원도 있습니다. 이 많은 식물과 나무들을 만나기에는 하루가 모자랄 정도죠.

특히 광릉 숲의 상징인 전나무 숲은 환상적이더군요. 1927년 평창

오대산 월정사에서 가져온 씨앗으로 키운 묘목이 이제는 까마득한 높이로 자랐습니다. 피톤치드를 많이 배출하는 오전 10시부터 정오 사이가 삼림욕을 즐기기에 가장 좋은 시간이죠. 은은하게 퍼지는 공기가 달고 시원합니다. 이 숨을 당신과 함께 나누고 싶어지더군요.

광릉 들머리도 걷기 좋은 숲길입니다. 광릉 재실에서 홍살문에 이르는 300여m의 짧은 구간입니다. 수백 년 된 키다리 전나무·소나무, 활엽수들이 울창한 숲을 이루고 있죠. 평창 월정사와 부안 내소사 등과 함께 한국의 3대 전나무 숲길로 꼽힐 정도로 아름다운 길입니다.

2019년 개통한 국립수목원과 봉선사를 연결한 '광릉 숲길(3km)'은 사전 신청이 필요하지 않습니다. 그전까지는 차로 지나칠 수밖에 없어 차창 너머로 바라만 보았던 곳입니다. 기존 차도를 따라 나무 덱으로 산책로를 만들었죠. 대신 사람들이 숲으로 들어가지 못하게 해 자연의 훼손을 최소화했습니다. 산책로에서 자연보호의 중요성을 알리는 팻말을 많이 볼 수 있는 것도 이러한 까닭입니다. 광릉 숲을 한참을 거닐어봅니다. 곳곳으로 뻗은 숲길 지천에 깔린 봄 야생화는 걸어온 길을 뒤돌아보게 합니다. 눈과 귀를 열고 오래오래 머물고 싶어지는 풍경입니다.

광릉의 원찰인 봉선사 입구의 연못

국립수목원
숲길에서 마주친
도룡뇽

광릉 재실

한 걸음씩 비우고
마침내 버려내면

강원 평창 오대산 선재길

● 강원도 강릉과 홍천, 그리고 평창에 걸쳐 있는 오대산. 태백산맥 중심부에서 차령산맥이 서쪽으로 길게 뻗어나가는 지점의 첫머리에 우뚝 솟은 산입니다. 오대산을 오르는 방법은 많습니다. 가볍게 산책하기 좋은 길도 있고, 일부러 더 힘을 들이는 길도 있죠. 그중 가장 쉽고, 많이 찾는 길은 월정사 전나무 숲길과 선재길을 따라 걷는 것입니다. 선재길은 〈화엄경〉에 나오는 선재동자에서 따온 이름입니다. 선재동자는 지혜를 구하기 위해 천하를 돌아다니다 53명의 현인을 만나 결국 깨달음에 이르렀다는 젊은 구도자입니다. 선재길이라는 이름에는 이 길을 걷는 이들이 한 줄기 지혜의 빛을 볼 수 있기를 바라는 마음이 담겨 있는 것이겠죠. 길게 뻗은 전나무 숲과 인적 없는 계곡, 그리고 좁은 산길 사이를 하염없이 걷다보면 언젠가는 현인을 만나 깨달음에 이르지 않을까요?

숲의 들머리는 월정사 매표소입니다. 매표소에서 200m가량 오르면 금박 글씨로 '월정대가람(月精大伽藍)'이란 현판이 걸려 있는 일주문을 만납니다. 여기서 월정사 금강교까지 약 1km의 흙길이 이어지는데, 이 길이 '월정사 전나무 숲길'로 불리는 길이죠. 일주문 왼쪽으

로는 상원사 앞을 지나 흘러온 계곡수가 자작자작 흐르고, 오른쪽에는 크고 작은 나무들이 빼곡히 들어서 있습니다. 이 모습에 누군가는 '한국에서 가장 아름다운 사찰로 가는 길'이라고 부르기도 한답니다.

길과 주변 숲에 우뚝 선 수백 수천 그루의 아름드리 전나무가 하늘을 떠받치고 있는 모양새입니다. 숲 사이로는 마치 속(俗)과 선(禪)을 나누는 경계처럼 길이 나 있죠. 미세먼지 하나 없는 날이면 이 숲길에는 청명함이 가득합니다. 쭉쭉 뻗은 전나무 숲은 거대한 산소 공장처럼 피톤치드를 뿜어내죠. 숨을 길게 들이마시면 세속에 물들었던 탁한 생각과 잡념까지 깨끗이 사라질 것입니다.

숲길이 끝나는 곳에는 청아한 목탁 소리가 기다리고 있습니다. 오대산 등에 기댄 월정사입니다. 신라 선덕여왕 12년에 자장율사가 창건할 사찰로, 이후 1,400년 동안 지혜의 상징인 문수보살이 머무르는 불교 성지로 사랑받아왔죠.

월정사 경내를 벗어나면 다시 길은 선재길로 이어집니다. 이 길은 오래전부터 스님과 불자들이 주로 다녔던 길입니다. 아름드리 거목 사이로 흘러드는 사색의 길이자 부처를 만나러 가는 구도의 길이었죠. 사시사철 푸른 거목, 토기에 새긴 빗살무늬 같은 나무의 기둥 사이로 걷다보면 숱한 고난의 세월을 버텨온 고목의 위엄에 절로 고개

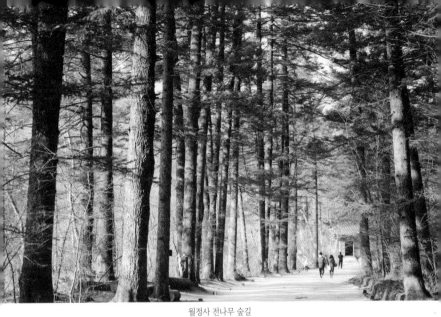

월정사 전나무 숲길

팔각 2층 기단 위에 세운 월정사 팔각구층석탑

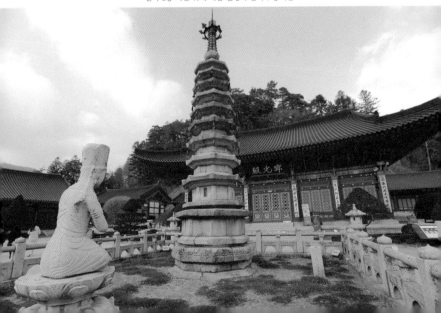

가 숙여집니다. 숲길은 완만한 경사입니다. 계류를 따라 걷다가 물길을 만나는 지점에서 숲으로 파고들 수 있죠. 누구도 무리 없이 걸을 수 있을 만큼 편합니다. 조붓한 숲길을 따라 한참을 오르면 길 끝에 상원사가 숨어 있습니다.

상원사 입구 계단 옆 작은 팻말에 쓰인 글씨에 눈이 가더군요. '번뇌가 사라지는 길'. 청풍루까지 오르는 108개의 계단 길을 두고 이렇게 부릅니다. 불교에서 말하는 108 번뇌에서 따왔음을 쉽게 짐작할 수 있죠. 아마도 108 염주를 돌리듯, 계단 하나하나 오를 때마다 번뇌도 하나씩 내려두라는 말일 터. 갑갑한 삶에서 벗어나고픈 이들과 이 길을 함께 걸었으면 하는 이유가 이와 다르지 않습니다.

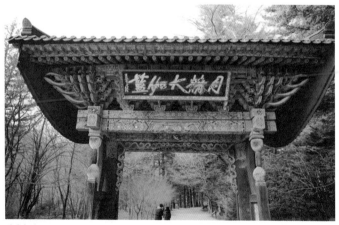

월정사 일주문

월정사 부도

상원사 동종

상원사 경내

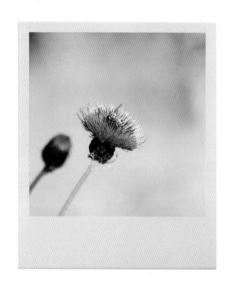

제 발걸음 소리만
데리고 걸어도 좋은

|

충북 옥천 화인산림욕장

● 봄의 끝자락. 답답한 도시를 벗어나 피톤치드 가득한 숲길을 찾아갑니다. 지금이 피톤치드의 '덕'을 보기에 가장 좋은 철이기 때문이죠. 특히 봄 숲은 참으로 매력적입니다. 숲의 빛깔이나 소리, 그리고 향기와 촉감까지. 빌딩 숲의 삭막함과는 달리 마치 오감을 초록으로 샤워하는 듯 청량감이 쏟아집니다.

늦봄의 고즈넉한 숲을 찾아 나선 곳은 충북 옥천의 안남면. 이 시골 산기슭에 숨바꼭질하듯 꼭꼭 숨어 있는 숲, '화인산림욕장'입니다. 비가 와도 좋고, 바람이 불면 더없이 좋은 숲이죠. 수십만 그루의 나무가 뿜어내는 피톤치드와 새소리, 그리고 물소리까지 더해진 숲길이 펼쳐지는 곳이죠. 이 숲을 거닐다보면 어느새 답답했던 마음도 저절로 비워짐을 느낄 수 있습니다.

숲에는 메타세쿼이아, 낙엽송, 잣나무 등 10만여 그루의 굵은 나무가 빽빽하게 자라고 있어요. 여기엔 한 사람의 오롯한 노력이 담겨 있지요. 옥천 출신의 사업가인 정홍용 씨가 주인공입니다. 그는 이 산을 사들여 50년간 정성으로 숲을 일궜습니다. 정 씨가 사들이기 이전에는 인근 3개 마을의 공동 소유였죠. 당시 전기가 없어 불편

을 겪던 마을 주민들은 산을 팔아 전기를 들이기로 했습니다. 그렇게 1975년 정 씨는 이 산을 사들인 이후 틈틈이 고향 땅으로 내려와 나무를 심으며 숲을 가꾸기 시작했고, 수십 년간 일궈온 '비밀의 숲'을 2013년 일반인에게 공개했습니다.

한 사람의 마음이 반세기 동안 거름 되어 자란 숲으로 피톤치드 샤워에 나섭니다. 가까이 갈수록 넘쳐나는 생기에 저도 모르게 마음이 들썩이지만 길고 곧은 숨으로 잠시 마음을 가라앉혀봅니다. 주차장 앞 매표소를 지나면 숲이 시작됩니다. 오르는 길과 내려오는 길로 구분한 원점 회귀 코스로, 다양한 나무와 함께 산림 체험을 할 수 있는 공간까지 숲 곳곳에 마련해두었습니다. 넉넉히 2시간 정도면 숲전부를 둘러볼 수 있습니다.

입구에는 하늘 높이 솟은 메타세쿼이아가 양옆으로 늘어서 있습니다. 한낮인데도 사위가 컴컴할 정도로 숲을 빼곡히 채우고 있어요. 알고 보니 국내 최대 메타세쿼이아 군락지였습니다. 정 씨는 이곳에 무려 3만 5,000여 그루의 메타세쿼이아를 심었다고 합니다. 지금은 그중 1만여 그루만이 살아남아 거대한 숲을 이루고 있습니다.

그래서일까요. 숲은 등골이 오싹할 정도로 시원합니다. 하늘을 덮은 메타세쿼이아 숲은 누구에게나 시원한 그늘을 만들어줍니다. 한

낮에도 햇빛보다는 나무 그늘이 온몸을 감쌀 정도로 나무가 빼곡하게 들어서 있기 때문이죠. 그 덕에 산허리를 감고 이어진 숲길에서 풍기는 피톤치드의 짙은 초록빛 향기는 덤입니다. 조금 더 오르니 소나무 숲과 참나무, 밤나무와 편백 숲도 반기고, 산 너머로 마을을 조망할 수 있는 전망대도 산 정상에 있어 쉬어가기 좋습니다. 전망대에서 내려다보는 옥천의 들판은 시원하게 펼쳐지더군요.

'비상연결로'라고 쓰인 이정표에 눈길이 갑니다. 호기심에 걸어보니 메타세쿼이아와 편백이 주위를 채운 평탄한 길입니다. 산 중턱까지 이어지는데, 다리가 불편한 숲 주인이 노약자를 배려해 만든 코스예요. 숲에는 노약자를 위한 배려가 곳곳에 묻어 있더라고요. 다리가 불편한 사람을 위해서 계단을 없애 걷기 편하게 했고, 쉼터 곳곳에 커다란 바위 의자를 두어 언제든지 쉬어갈 수 있도록 했습니다.

이 숲에는 눈을 확 휘어잡는 뛰어난 경관은 없습니다. 대신 조용하고 고즈넉합니다. 제 발걸음 소리만 데리고 걸어도 청량한 기운이 온몸을 휘감습니다. 간혹 소쩍새 우는 소리와 바람 소리가 조용한 숲에 울려 퍼지면 세계적인 관현악단의 음악 소리보다 울림이 크게 다가옵니다. 사시사철 이 숲에서 열리는 작은 음악회로 같이 가보실래요?

마음의 짐을 덜어내는
겨울의 목(木) 소리

대구 팔공산 북지장사 솔숲 길

● 가을과 겨울의 어름, 겨울을 알리는 비가 그치자 날씨도 제법 쌀쌀해져옵니다. 운전대를 잡고 영남의 명산인 '팔공산'으로 향합니다. 대구와 군위, 칠곡과 영천 등 4개 시·군에 걸쳐 있는 매우 큰 산입니다. 그 크기만큼이나 많은 볼거리와 이야기도 담고 있죠. 100여 개에 이르는 등산로에는 제 나름의 멋을 부린 숲도 품고 있습니다.

초겨울의 숲이 매력적인 이유는 낙엽입니다. 가을색을 털어낸 수목 사이로 낙엽이 넓게 깔리고, 이 길 위에 눈이라도 살짝 내려주면 금상첨화죠. 그야말로 오감으로 계절의 변화를 실감할 수 있습니다.

이 팔공산에는 익숙한 이름의 걷기 길인 올레길이 있습니다. 원조인 제주 올레길 이후인 2009년에 개통했죠. 팔공산의 둘레를 따라 시점과 종점을 연결했습니다. 8개 코스가 있는데 그 이유가 단순하면서도 직관적입니다. 그 이유는 딱 하나. 팔공산의 '팔'자를 따왔기 때문입니다.

팔공산의 8개 코스는 모두 걷기 좋은 길이지만 오늘은 그중 1코스인 '북지장사 가는 길'을 들려주려고 해요. 팔공산 올레길의 매력을

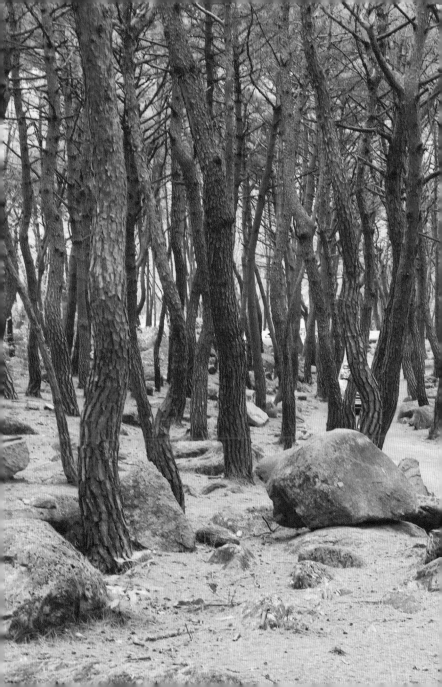

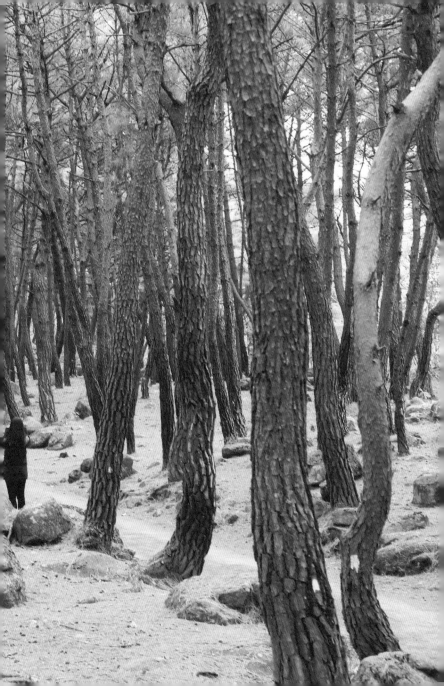

느끼기에 가장 좋은 길이거든요. 나머지 길을 소개하자면 2코스는 '한실골 가는 길'로 신숭겸 장군 유적지를 시작으로 파계사까지 이어져 있고 3코스는 '부인사 도보 길'입니다. 정겨운 시골 마을을 연상시키는 코스죠. 4코스 '평광동 왕건길'은 팔공산 전투에서 패배한 왕건이 신숭겸의 옷을 입고 달아났다고 전해지는 코스입니다. 5코스는 '성재서당 가는 길'로 비교적 완만해 초보자에게도 무난한 코스죠. 6코스 단산지 가는 길에서는 삼국시대 고분군을 만날 수 있고, 7코스 '폭포골 가는 길'은 풍광이 뛰어나 최고의 인기 코스입니다. 마지막 8코스는 '수태지 계곡길'로 계절별 특색을 가장 잘 드러내 보입니다. 각 코스를 걷는 데는 2~3시간 정도 걸려 걷기에 큰 부담이 없습니다.

'북지장사 가는 길'로 들어섭니다. 팔공산 백안삼거리에서 동화사 방면으로 1km 정도 들어가 우측에 자리 잡은 방짜유기박물관을 지납니다. 오른편에 시인들의 육필을 아로새긴 '시인의 길'에서 잠시 시상에 잠겨보는 것도 좋겠어요. 시인의 길 가운데 위치한 돌집마당은 쉬어가는 자리. '사진 외에는 아무것도 가져가지 말고 발자국 외에는 아무것도 남기지 말라'는 문구가 눈길을 끕니다.

이 길의 백미는 북지장사 들머리부터 이어진 1.3km 솔숲 길입니

다. 팔공산에서 가장 아름다운 소나무 숲길이죠. 이맘때에는 '솔가비(솔가리의 현지 사투리)'가 나무 아래에 가득합니다. 수백 그루의 아름드리 소나무가 벗어놓은 이 금빛 숲길을 걷는 일은 최고의 호사입니다. 자박자박 낙엽을 밟으며 숲길로 들어갑니다. 시각과 후각은 물론 청각, 촉각까지 흡족하게 합니다. 코끝으로는 청신한 숲 내음이, 발끝으로는 사각거리는 기분 좋은 낙엽 밟는 소리가 전해집니다.

소나무 사이사이로 비단 금침을 깔아놓은 듯 온통 금빛이더군요. 솔가리 냄새 폴폴 풍기는 숲길의 매력이 발끝부터 코끝까지 전해지는 계절의 촉각처럼 느껴집니다. 초겨울의 고즈넉함과 쓸쓸함이 고스란히 전해져요. 그야말로 복잡한 일상이 내리누르는 마음의 짐을 덜어내는 듯합니다. 호젓하다는 표현이 딱이더군요.

이 길 끝에 북지장사가 자리하고 있습니다. 예전에는 동화사를 말사로 거느릴 정도로 큰 절이었죠. 지금은 절집 곳곳에 당시의 위세를 짐작게 하는 문화재가 대신 자리를 지키고 있습니다. 대웅전은 말사답지 않게 웅장하고, 대웅전 양쪽에 한 기씩 있는 북지장사 삼층석탑은 어떤 탑보다도 우아하더군요. 절집 자체가 작은 박물관입니다.

달 뜬 욕 망 이
사소해지는 정원

|

경북 군위 사유원

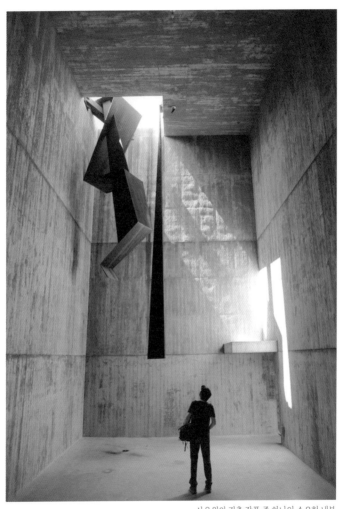

사유원의 건축 작품 중 하나인 소요헌 내부

● '사유원(思惟園)'은 경북 군위에 있는 수목원이에요. 보통 수목원의 주인공은 나무와 꽃 등 식물인데 여기선 조금 다릅니다. 이곳의 주인공은 관람객이거든요. 이름에 힌트가 있습니다. 사유원을 풀이하면, '대상을 두루 생각하는 곳'이라는 뜻입니다. '대상'이란 이런 것들이죠. 오랜 풍상을 이겨낸 나무와 하나하나 의미를 지닌 이름과 문구들, 그리고 숨 막히게 아름다운 건축물···. 단순한 관람이라는 행위에서 한발 더 나아가 자신을 돌아보고 깊이 생각하게 되는 곳이라는 의미입니다.

사유원을 방문하기로 한 건 그 공간이 가진 가치보다 그 '인기 비결'에 더 관심이 생겼기 때문입니다. 언젠가부터 사회관계망서비스(SNS)에서 '핫플'로 떠오르더니, 작은 시골 마을인 군위로 사람들이 몰리기 시작하더군요. 단순한 호기심인지, 혹은 또 다른 이유가 있을지도 모른다는 기대도 있었습니다. 그 이유를 잣대 삼아 현미경 안을 들여다보듯 자세히 살피기 시작했습니다.

좁은 길을 따라 공간과 건물들, 그리고 나무 사이사이에 난 길을 한참을 돌아다녔습니다. 일정한 규칙은 없었어요. 곧다 싶으면 둥글

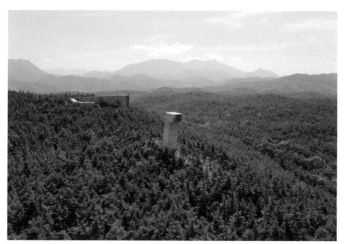

포르투갈의 거장, 알바로 시자의 작품인 소대(앞)와 소요헌(뒤)

어지고, 둥글다 싶으면 툭 불거졌죠. 길도 마찬가지였죠. 곧은 길인
가 했더니 금세 돌아가고 꼬불꼬불 경사도 많았습니다.

　자연스럽게 상상이 더해지기 시작했습니다. '이곳은 왜 이렇게 만
들었을까?' '이 건물이 왜 여기 있을까?' '이 커다란 나무는 어떻게 옮
겨졌을까?' '이 길은 어디로 이어질까?' 등등. 상상은 호기심으로, 호
기심은 다시 의문으로, 의문은 질문으로 이어졌습니다. 그러다 커다
란 벽도 만났죠. 생각지도 못한 걸출한 거장의 이름 앞에서 한없이

내심낙원 내부

알바로 시자의 작품인
내심낙원

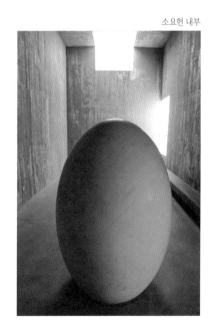

소요헌 내부

하늘에서 보면 Y자
모양인 소요헌

작아졌고, 몇백 년 묵은 나무 앞에선 먹먹해졌습니다.

우연히 한 건물 속으로 들어서는 스님을 만났습니다. 경남 창녕의 한 사찰에서 왔다는 그에게 "이곳에서의 사유는 무엇인가요?"라고 묻자, 스님은 망설임 없이 "공간과 건축 작품에서 얻는 사유는 명상이나 기도를 통해서 얻는 것과는 또 다릅니다"라고 답하며 뒤돌아 사라졌습니다.

우문현답이었죠. 그제야 사유원을 제대로 보기 시작했습니다. 가장 먼저 눈에 띈 것은 곳곳에 적힌 '이름'과 '문구'. 사유원에는 온갖 사소한 것에도 이름이 붙어 있었습니다. 걸음을 늦추고, 시선을 낮추면 보이는 글귀들입니다. 설립자의 세심한 정성에 저절로 눈이 가고 마음이 가더군요. 그러다 보니 점점 더 깊은 사유로 빠져들었습니다.

사유원에는 여러 건축물이 있습니다. 한데 모여 있는 게 아니라 길 줄기 사이사이에 열매처럼 들어서 있습니다. 승효상·알바로 시자·최욱 등 이름만 대면 알만한 대가들의 작품입니다.

그중 알바로 시자의 작품에 눈길이 가더군요. 작고 고요한 예배당인 '내심낙원'과 본래 스페인 마드리드에 지으려 했으나 사유원에 세운 '소요헌' '소대'가 그의 작품입니다. 뜻밖의 사실은 길이나 의자 등 공간 하나하나에 이름과 설명을 붙였던 그런 세심함이 여기선 보이

지 않는다는 것입니다. 물론 알바로 시자뿐 아니라 다른 건축가의 작품도 마찬가지였죠.

"설명이 감상에 도움이 될 수도 있지만 반대로 선입견을 만들 수도 있습니다. 아무 선입견 없이 사유원을 직접 경험하는 게 더 중요하다고 생각합니다"라는 것이 사유원 담당자의 설명입니다. 그래서인지 관람객들은 저마다 신선한 경험과 영감으로 소요헌을 해석하고 받아들이더군요. 건축 작품 하나하나 자신만의 해석으로 오롯이 즐길 수 있게 하는 또 다른 배려였습니다.

사유원의 장소 중 가장 인상 깊었던 공간은 '풍설기천년'이라 이름 붙은 모과나무밭이었습니다. 바람과 눈을 1,000년 동안 이겨내는 정원이라는 뜻입니다. 수백 년을 지나온 나무들은 저마다 전위적인 모양으로 들어앉아 있더군요. 마치 그 모습이 백팔번뇌에 빠진 다양한 인간의 모습 같기도 하고, 인간의 오욕을 모두 짊어진 늙은 고승의 수행처럼 느껴지더군요. 아마도 가장 사유원다운 곳을 꼽는다면 바로 이곳이 아닐까 싶습니다.

오롯한 자연이 함께
발걸음을 맞추는

경북 영양 죽파리 자작나무 숲

● 경북 영양은 국내 오지(奧地) 중에서도 몇 손가락 안에 드는 고장입니다. 영양을 가려면 내륙이든 해안이든 꼭 산을 넘어야 하거든요. 동쪽에는 북에서 남으로 길게 뻗은 태백산맥이, 서쪽은 일월산맥이 가로막고 있어요. '육지 속의 섬'이라 불리는 이유기도 하고요.

그런 영양에서도 최고의 오지 마을로 꼽히는 곳이 수비면 죽파리라는 곳입니다. 이 마을에는 아직 때 묻지 않은 명품 숲이 있습니다. 우리나라 최대 자작나무 숲인 '죽파리 자작나무 숲'입니다. 오지만이 주는 순수함을 즐길 수 있는 곳이죠. 이 숲으로 들어서면 하늘을 향해 쭉쭉 뻗은 순백의 나무가 가득합니다. 자작나무는 우리나라에선 좀처럼 보기 힘든 귀한 나무입니다. 한대성 수종이라 북쪽 추운 지방에서만 볼 수 있기 때문입니다. 하얀 옷을 입은 나무가 하늘을 향해 꼿꼿이 서 있는 숲은 누구라도 감탄할 만큼 이국적입니다. 단지 그 자리에 있는 것만으로도 마음을 황홀하고 행복하게 만들어주는 마법 같은 풍경이죠. 그 속에 있으면 어머니 품속 같은 포근함마저 감돕니다. 무릇 세상과 단절된 듯 고요하게 느껴지더군요.

오지 중의 오지인 이 숲으로 들어가는 길은 만만치 않습니다. 마을에서도 한참 들어가야 하죠. 죽파리 장파경로당에서 장파1교를 건너기 전, 좌회전하면 차단막이 길을 가로막고 있습니다. 여기서부턴 차를 세우고 걸어야 합니다. 임도를 따라 조금 걷다보면 기산마을과 갈라지는 삼거리가 나오고, '자작나무 숲길'이라는 이정표가 보입니다. 숲 입구까지 3.2km. 어른 걸음으로 족히 1시간 정도 걸립니다. 그래도 길은 완만해서 걷기가 편합니다. 걷는 내내 우람한 나무들이 길에 향기를 더하고, 길과 나란히 흐르는 계곡 물소리 또한 맑게 흘러 지루하지 않습니다. 차로 빠르게 지나쳤으면 볼 수 없었을 풍경들이죠. 얼마나 오지인지 휴대전화도 이곳에서는 먹통입니다. 대신 오롯이 자연과 함께 걸음을 맞출 수 있습니다. 이 숲의 진짜 매력은 그곳에 이르는 과정이 절반이라고 해도 과언이 아닙니다.

오지의 자연에 흠뻑 젖어들 무렵 자작나무 숲이 눈앞에 펼쳐져요. 자작나무의 하얀 껍질은 산기슭을 가득 메웠고, 나무 사이로 난 아담한 오솔길에 들어서자 온통 하얀 세상입니다. 숲이 만든 특유의 빛깔에 잠시 정신을 놓고 바라봅니다. 아름답고 신비한 동화책 속에 들어간 듯 자연의 깊은 품에 안겨 있다는 것이 실감납니다. 그러는 사이 자작나무 숲의 매력에 푹 빠져드는 자신도 발견하게 될 것입니다.

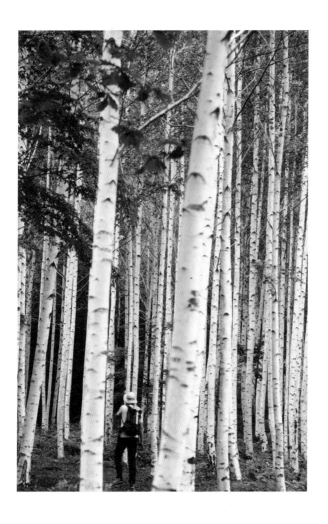

비 내 리 면 더
신비롭고 애틋한

부산 기장 아홉산 숲

● 비가 내립니다. 이런 날에 여행을 즐기는 방법은 두 가지입니다. 비를 피해 박물관이나 미술관 등 실내로 들어가거나, 비 내리는 풍경 안으로 직접 들어가는 것입니다. 이유가 있습니다. 비 오는 날의 숲은 짙어집니다. 숲의 색도, 향기도, 그리고 빗속을 걸어가는 연인의 마음까지도…. 부산 기장 아홉산의 대숲을 찾은 이유는 후자였습니다.

비 오는 대숲으로 들어갑니다. 이곳에선 되도록 느리게 걸어야 합니다. 오감을 모두 열고 숲의 이야기에 귀 기울여야 하기 때문입니다. 댓잎으로 떨어지는 비와 댓잎을 흔드는 바람 소리 하나하나 음률이 느껴지더군요. 때로는 교향악단의 웅장한 행진곡이 됐다가 때로는 경쾌한 왈츠나 어느 재즈바의 몽환적인 선율로 변해요. 그렇게 습기 머금은 대숲을 거닐다보면 어느새 조금씩 이 풍경의 일부가 되어 있는 자신을 발견할 수 있을 것입니다.

이 숲의 역사는 깊고, 사연은 애달픕니다. 그 시작은 임진왜란 때로 거슬러 올라가야 합니다. 당시 부산에서 살던 남평 문씨 일가는 난리를 피해 철마면 웅천 미동마을로 옮겨와 숲을 가꾸기 시작했죠.

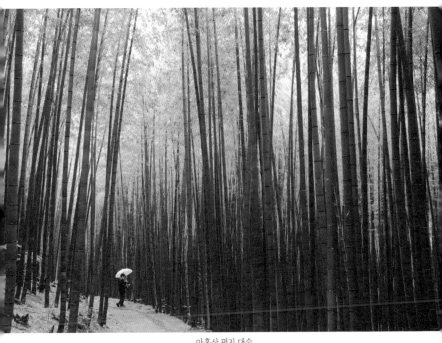

아홉산 평지 대숲

그들은 이곳에 대숲을 일구고 금강송·편백·참나무 등도 심었습니다. 그렇게 400여 년의 시간이 흘렀죠. 그동안 큰 위기도 여러 차례 있었습니다. 그중에서도 가장 큰 위기는 일제강점기였죠. 일본 순사들이 아홉산 숲의 나무를 베기 위해 들이닥칩니다. 전쟁을 위한 군수물자 조달을 위해 나무가 필요하다는 이유였죠. 이에 남평 문씨의 일가 어른들은 일부러 놋그릇을 숨기다 들키는 기재를 부립니다. 일본 순사가 놋그릇을 뺏자 남평 문씨 어른들은 '조상들 제사를 어떻게 모시냐'며 땅에 주저앉아 대성통곡을 했죠. 일본 순사들은 놋그릇만 가지고 슬며시 도망치듯 집을 나갔다고 합니다. 놋그릇을 잃은 대신 숲을 지킨 셈입니다.

최근에도 큰 위기가 있었습니다. 기장군이 아홉산을 홍보하면서 여행객이 몰려들었기 때문이죠. 반세기의 고요를 간직했던 아홉산 숲은 고기 굽는 냄새와 행락객들의 음주·가무로 몸살을 앓았습니다. 심지어 트럭을 몰고 와 대나무를 베어가는 이들도 있었다고 합니다. 이에 야생 난은 자취를 감췄고, 희귀식물은 뿌리째 뽑혀갔습니다. 결국, 문씨 일가는 아홉산 숲에 철조망을 치고 외부인의 출입을 막아섰습니다.

사람의 발길을 막자 숲은 조금씩 살아나기 시작했습니다. 이에 문

씨 일가는 2003년 3월 숲 체험학습 프로그램을 시작하며 학술과 교육이라는 테두리 안에서만 일반인의 입장을 허락했죠. 그렇게 10년이 흘러 지난 2015년 3월부터 전면 개방합니다. 아홉산 숲이 오랜 시간 기다린 사람들의 발길을 허락한 것이죠.

비를 맞으며 대숲으로 들어갑니다. 매표소를 지나자 숲의 향연이 시작됩니다. 조금 걸어 들어가면 금강소나무가 반기더군요. 하늘을 뚫을 기세로 선 금강소나무는 두 팔 벌려 안아도 부족할 정도로 굵었습니다.

금강소나무 군락지 앞으로는 평지 대밭입니다. 영화나 드라마 촬영지로 인기가 많은 곳이죠. 대밭은 마치 어둑어둑한 밀림 같습니다. 두 사람이 나란히 걸을 만한 오솔길만 나 있죠. 잠시 딴 세상으로 들어가는 듯합니다. 좁은 산책로를 사이에 두고 하늘을 향해 쭉쭉 뻗은 대나무가 하늘을 가릴 정도입니다. 마치 평행 세계로 들어가는 듯 신비로운 모습입니다.

이곳에 서서 잠시 생각에 잠깁니다. 대숲을 가득 채우는 빗소리도 좋고, 비좁은 대숲을 딱 붙어 걸어가는 연인의 뒷모습도 애틋하네요. 대숲에 일렁이는 바람 소리와 댓잎 부딪히는 소리가 마치 이들을 축복하는 결혼행진곡처럼 경쾌하게 들려옵니다.

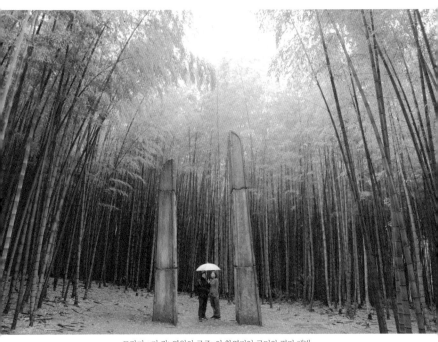

드라마 <더 킹: 영원의 군주>의 촬영지인 굿터와 평지 대밭

그저 걷고 숨
쉬는 것만으로도

———

제주 서귀포 치유의 숲

● 높고 파란 하늘. 따스한 햇볕, 그리고 신선한 바람. 가을은 제주를 여행하기 가장 좋은 시기입니다. 언제 어느 때 찾아가도 각기 다른 매력을 느낄 수 있지만 가을 제주는 가만히 걷는 것만으로도 마음에 위안을 얻을 수 있는 신비한 매력이 있는 곳입니다.

제주에서도 가을 정취가 물씬 풍기는 곳은 역시 숲입니다. 숲에서는 그저 숨 쉬는 것만으로도 몸과 마음이 치유가 됩니다. 제주의 숲 중심에는 한라산이 우뚝 솟아 있습니다. 그 사면이 동서남북으로 흘러내려 바다까지 이어집니다. 한라산과 바다 사이, 중산간지대에는 오름이 별처럼 뿌려져 있고, 제주의 숲이 깊숙하게 숨겨져 있습니다.

제주 숲 가운데 '치유'라는 이름 붙은 곳은 어디일까요. 한라산 중산간에 자리한 '서귀포 치유의 숲'입니다. 제주에서 바다보다 숲의 아름다움이 앞서는 몇 안 되는 미지의 숲입니다. 그 크기만 무려 173ha(53만여 평). 숲에는 수령 60년을 넘긴 편백과 삼나무, 조록나무를 비롯해 동백나무, 서어나무 군락지와 100년생의 붉가시나무가 울창하게 들어서 있습니다.

방문자센터 옆 치유샘

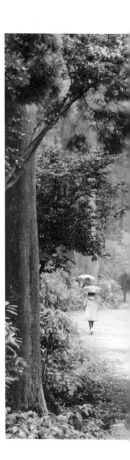

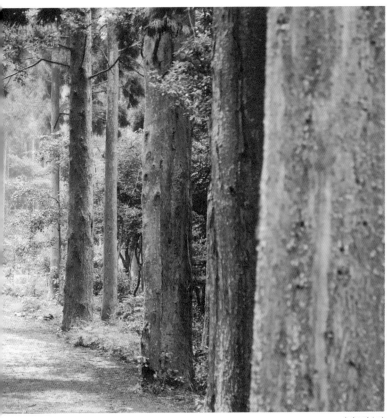

가멍오멍숲길

얼핏 보기에는 자연림처럼 보이지만 사실 이곳은 인공림입니다. 산림녹화 차원에서 인공적으로 조림한 숲이죠. 그때가 1950년대 말과 1960년대 초였습니다. 당시 이곳은 화전민의 땅이었고, 그 뒤에는 목장이 있었지요. 숲 곳곳에는 아직도 당시 소나 말을 방목하기 위한 쌓은 '캣담(잣성)'이 남아 있습니다.

숲으로 들어섭니다. 자연스레 크게 심호흡부터 해봅니다. 가슴을 곧게 펴고 숲의 맑은 공기를 몸 안 가득 들입니다. 비 내리는 숲은 향기가 더 진하고 상쾌한 법. 답답했던 가슴 한 켠이 한순간 뻥 뚫리듯 시원해집니다.

치유의 숲에는 나무들 사이로 10개의 숲길이 이어져 있습니다. 이름도 참 정겨워요. 가멍오멍(가며 오며), 가베또롱(가뿐한), 벤조롱(산뜻한), 오고생이(있는 그대로), 엄부랑(엄청난), 산도록(시원한) 등. 여기에 여러 갈래의 샛길도 있습니다. 듣는 것만으로도 충분히 치유되는 이름입니다.

방문자센터에서 안내 책자를 챙긴 후 길을 나섭니다. '치유샘'에서 가볍게 목을 축인 후 왼편의 노고록(편안한)숲으로 갑니다. 목재 덱이 놓인 무장애 숲길로, 이름처럼 휠체어나 유모차 이동이 가능할 정도로 편안한 길이랍니다.

노고록숲에서 나와 가멍오멍숲길로 들어섭니다. 방문자센터에서 힐링센터까지 이어지는 중심길이죠. 차량이 지날 수 있을 정도로 넓고 편안합니다. 바닥에는 제주 화산송이가 깔려 있어 걷는 맛도 제법 좋습니다. 1.9km의 완만한 오름길. 중간중간 숨팡(쉼터)이 있어 쉬엄쉬엄 갈 수 있죠. 아름드리 편백과 삼나무 아래 통나무 의자나 누워 쉴 수 있는 나무 벤치가 놓여 있으니 잠시 멈추는 걸 두려워 마시길….

숲속에서 불어오는 가을바람이 살갗을 간지럽힙니다. 하늘을 덮은 나뭇가지에서는 빗물이 뚝뚝 떨어지고, 산새 소리도 간혹 들려와요. 마삭줄과 콩짜개덩굴이 뒤덮은 화산암은 어떤 조각가도 만들어낼 수 없는 정원석처럼 보입니다. 가만히 앉아 제주의 자연에 몸을 맡깁니다. 오랜만에 느껴보는 여유입니다.

한라산 중산간에서 보낸 한나절의 숲길 산책. 거친 숲을 가로지르며 쌓인 피로는 이미 사라진 지 오래입니다. 오히려 몸은 가뿐해지고, 머리를 가로지르는 어려움도 온데간데없고, 마음은 슬그머니 뿌듯해집니다. 마치 지친 인생살이와 고된 살아남기에도 잘 버텨냈다는 위로와 공감이 담긴 포옹처럼 다가옵니다. 한라산이 준 작은 선물이었습니다.

눈이 열리고

한 굽이 깊어질수록
짙 어 지 는

|

강원 삼척 응봉산 덕풍계곡

● 응봉산은 강원 삼척과 경북 울진 경계에 자리하고 있는 산입니다. 정상 높이는 1,000m에서 딱 1.5m가 모자라는 998.5m. 산세가 험하기로는 우리나라에서 둘째가 라면 서러워할 악산 중의 악산이죠. 이 산의 동쪽과 서쪽 기슭에는 큰 골짜기가 하나씩 있습니다. 경북 울진 땅 동쪽에는 온정골, 삼척 에 속하는 서쪽에는 용소골이 있죠. 온정골은 우리나라에서 유일한 천연 노천 온천인 덕구온천 원탕을 품은 바로 그 계곡입니다. 계곡 길이 비교적 평탄하고 순해 아이들과 함께 걷기 좋아요. 반면 용소골 은 전혀 다른 길입니다. 전문 산악인들도 힘들어 하는 곳이죠. 그만 큼 힘들고 험하기 때문입니다. 응봉산이 우리나라 대표적인 악산 중 하나로 불리는 까닭은 순전히 용소골 책임입니다.

이번에 찾은 곳은 용소골입니다. 용소골은 덕풍계곡의 상류에 있 습니다. 정확한 위치는 가곡면 풍곡리죠. 여기서 덕풍교를 건너면 덕 풍계곡 진입로가 시작됩니다. 좁은 콘크리트 포장도로를 따라가야 하죠. 도로 양쪽으로 덕풍계곡 물길과 가파른 암벽이 줄곧 이어지는 데, 얼마나 외진 마을이었으면 한국전쟁 당시 군인들도 마을이 있는

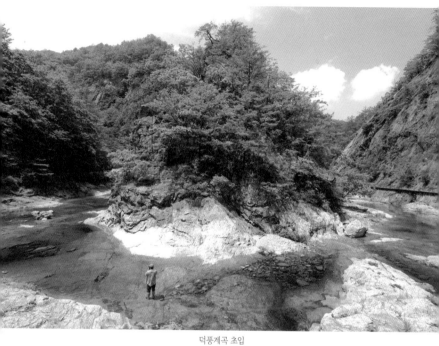

덕풍계곡 초입

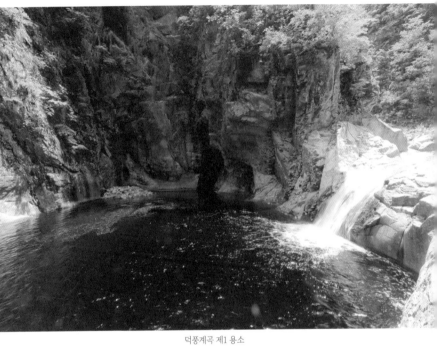

덕풍계곡 제1 용소

줄 모르고 그냥 지나쳤을 정도였다고 합니다. 다행히 지금은 입구부터 마을까지 콘크리트와 보도블록으로 길을 내 차가 쉽게 들어갈 수 있습니다.

도로는 덕풍교에서 5km쯤 떨어진 덕풍산장 앞에서 끝납니다. 작은 배낭에 간식과 생수를 챙겨 넣고 등산화 끈을 단단히 고쳐 맨 다음 트레킹을 시작합니다. 산장에서 340m쯤 걸어가면 용소골과 문지골이 하나가 되는 합수 지점. 여기서 직진하면 용소골이고, 오른쪽으로 물을 건너면 문지골입니다.

용소골에는 3개의 용소가 있습니다. 덕풍마을에서 1.5km 지점의 제1 용소, 다시 1.5km 지점의 제2 용소는 트레킹 마니아들이 즐겨 찾는 명소입니다. 덕풍마을에서 제2 용소까지는 안전장치가 잘 되어 있어서 초보자도 수월하게 계곡을 탐방할 수 있지만 제3 용소는 장장 3km에 달해 전문 산악인도 힘들어 하는 코스입니다. 이 용소에는 전설 하나가 전해지고 있는데, 신라 진덕왕 때 의상대사가 나무로 만든 기러기 3마리를 날렸다는 것입니다. 한 마리는 울진의 불영사에, 또 한 마리는 안동 흥제암으로, 마지막 한 마리는 덕풍계곡 용소에 떨어졌다고 합니다. 이후 용소골 일대가 천지개벽하며 지금과 같은 아름다운 풍경이 만들어졌다는 이야기지요.

초보자나 어린이가 있다면 제1 용소까지만, 트레킹을 즐기는 사람이라면 제2 용소까지는 가뿐하게 다녀올 수 있습니다. 산행 경험이 풍부하다면 제3 용소를 거쳐 응봉산 정상까지도 밟을 수 있습니다. 현재는 안정상의 이유로 제2 용소까지만 개방하지만 이 구간만으로도 덕풍계곡의 아름다움을 만끽하기에는 충분합니다.

덕풍계곡의 아름다움 중 하나는 계곡물입니다. 덕풍계곡의 물은 마치 콜라처럼 진한 갈색입니다. 물속에 잠긴 낙엽에서 우러난 타닌 성분 때문에 계곡 전체가 마치 홍차를 우려낸 듯합니다. 수심이 실제보다 훨씬 더 깊어 보이는 이유도 이 때문입니다. 그래도 수질만큼은 의심할 여지 없이 1급 청정수입니다.

계곡은 국내 유일하다고 단언할 정도로 장관입니다. 초입부터 물길 양쪽으로 깎아지른 듯 암벽이 늘어서 있는데 거의 수직에 가깝습니다. 한 굽이 돌아설 때마다 '우와' 하는 탄성이 나올 정도입니다. 마치 한 폭의 산수화 속 아름다운 풍경으로 들어가는 느낌입니다. 그 빼어난 경관에 단 한순간도 눈을 돌릴 수가 없었습니다. 신이 빚은 최고의 작품이라고 해도 과언이 아닙니다.

추억은 안개로
피어오르고

강원 횡성 횡성호 둘레길

● 횡성이라는 이름은 '횡천(橫川)'에서 왔습니다. 남북이 아닌 동서로 빗겨 흐르는 하천이라는 뜻에서 가로 횡(橫)자를 썼다고 하더군요. 태기산에서 발원한 계천의 물길인 섬강도 그렇게 흐릅니다. 섬강은 남한강의 제1 지류로, 남한강으로 이어지는 200리 강줄기의 시작이 바로 횡성이었던 것입니다.

이 계천의 물은 횡성호로 모여 담깁니다. 아름다운 호수 풍경 아래에는 가슴 아픈 사연이 호수의 수위만큼이나 가득 담겨 있습니다. 이곳에 호수가 들어서기 전에는 사람들이 모여 살던 마을이 있었습니다. 이름도 정겨운 중금리·부동리·화전리·구방리·포동리 등 모두 5개 마을이었죠. 지금은 물 아래로 잠긴 마을들입니다. 이 마을 주민들은 수몰을 앞두고 고향 마을을 떠날 수밖에 없었습니다. 개천을 건너던 섶 다리도, 전설이 깃든 장독바위도, 바쁘게 돌아갔을 정미소도, 술 익는 내음으로 가득했던 양조장도…. 거짓말처럼 마을은 물속으로 통째 사라졌습니다. 횡성호의 아름다운 풍광에 애잔함이 묻어나는 이유가 바로 이런 사연을 품고 있기 때문이 아닐까요.

이른 아침 횡성호로 향합니다. 호수는 마치 거울처럼 세상을 비추

고 있어요. 수면이 이편저편의 산과 하늘, 그리고 하얀 구름을 누구의 허락도 없이 욕심 가득 온통 담고 있었습니다. 수심이 내려앉아 드러난 기슭으로는 잔잔한 호수 물이 찰방찰방 부딪쳐옵니다.

호숫가로 난 좁은 길을 따라갑니다. 안으로 더 깊이 걸어 들어가자 널따랗던 길은 조붓하게 바뀌어요. 한 사람 지나갈 정도의 여유만 내어주니 둘이라면 자연스레 앞과 뒤로 걷습니다. 폭이 좁은 만큼 호수가 한껏 옆으로 가까이 다가옵니다. 호수의 풍경에 수풀이 드리우고 은은했던 풀내는 한층 더 짙어집니다. 시원하게 뻗은 잣나무 군락에선 선선한 바람이 등 뒤로 불어옵니다. 잠시 쉬어가라고 놓인 벤치에 앉아 고요함 속으로 빠져들어봅니다.

초겨울 호수는 아침마다 안개가 피어올라 유화 같은 풍경을 만들어내고 있습니다. 이른 아침의 안개는 호수에 가둬져 파도처럼 출렁거립니다. 호수 너머 색바랜 산 능선 너머로 펼쳐지는 경관은 인상파 화가가 그려낸 유화를 연상케 할 정도입니다. 날마다 그런 건 아니겠지만 마침 찾은 날에 만난 안개 낀 호수의 이른 아침 풍경은 가히 황홀합니다. 통째로 수장된 다섯 마을의 추억도 그렇게 신기루처럼 펼쳐지는 듯합니다.

횡성호 둘레길 5구간 오색꿈길. 바람 한 점 없는 이른 아침, 호수 위로 또 하나의 세상이 펼쳐진다

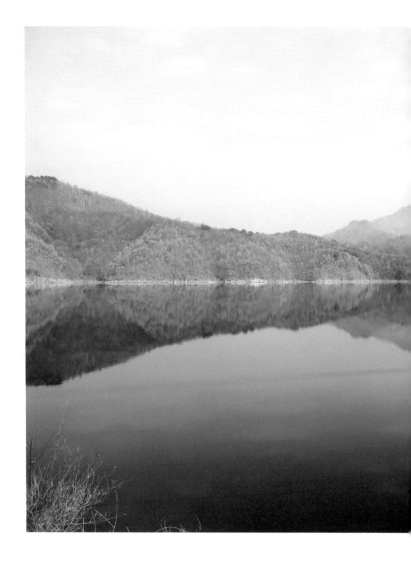

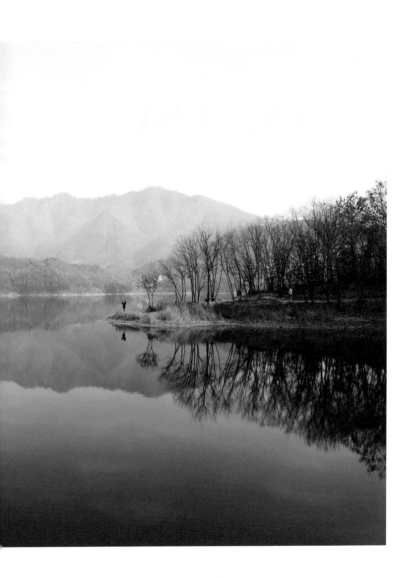

꿈인 듯 아른한
신 비 한 자 락

—

강원 삼척 무건리 이끼폭포

● 영화 〈옥자〉가 기억나요? 순진
무구한 '미자'와 착한 괴물인 '옥자'를 통해 자본주의의 폐해와 부조리
를 가감 없이 들춰낸 수작이었죠. 이 영화의 마지막은 미자와 옥자가
물고기를 잡으며 물놀이하는 장면입니다. 당신이 우는 듯 웃었던, 아
니면 웃는 듯 울었던 바로 그 장면입니다. 청량한 산골의 향내가 온
몸을 감싸는 듯한 이 장면은 자연의 신비와 함께 인간의 이기라는 그
림자도 동시에 보여주죠. 이 장면은 강원도 삼척 도계의 아주 깊은
산속에서 촬영됐습니다. 정확하게는 우리나라 3대 이끼폭포로 알려
진 무건리 이끼폭포를 품은 무건리 계곡입니다.

그 오지 속으로 한 발 디딥니다. 각오는 했지만 이끼폭포를 찾아
가는 길은 결코 쉽지 않은 여정입니다. 해발 1,200m가 넘는 육백산
자락인 두리봉과 삿갓봉 줄기 사이 깊숙한 협곡에 폭포가 자리하고
있어서죠. 들키면 안 되는 보물처럼 꼭꼭 숨어 있어요.

그만큼 폭포까지의 여정은 멀고 험합니다. 대중교통으로는 접근
자체가 불가능하고, 차를 타고 이동할 수 있는 곳도 이끼폭포 차단
봉이 있는 안내소까지입니다. 사실 여기서도 한참을 더 걸어 들어가

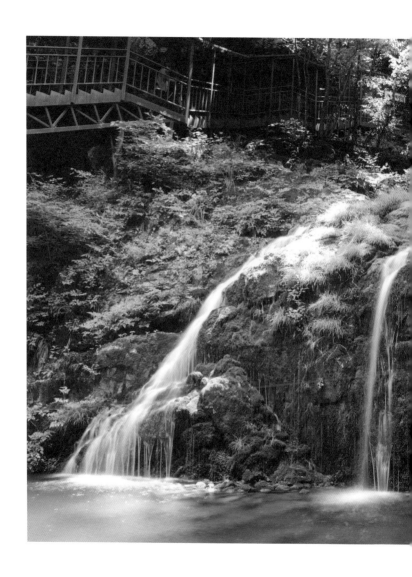

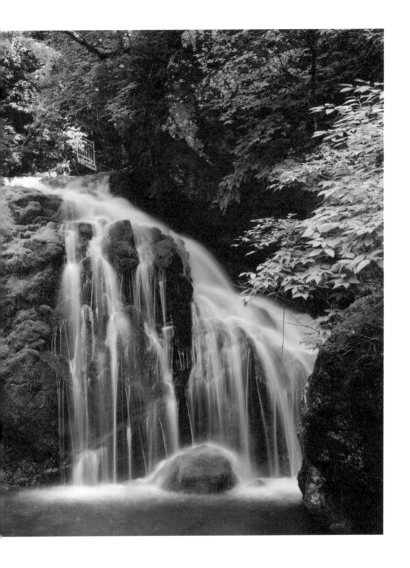

야 합니다. 안내소에서 폭포로 이어지는 임도 끝까지의 거리는 대략 4km. 특히 구시재 고갯길을 오르는 초반 2km는 오르막이라 숨이 찹니다. 그나마 나머지 반은 평지 흙길이라 다행입니다.

제법 가파른 산길을 두 발에만 의지해 들어갑니다. 산길을 걷는 데만 대략 1시간 30분. 폭포 하나 보러 가는 데 왕복 3시간 넘게 걷고 또 걸어야 하는 셈입니다. 그래도 아무도 없는 산속을 걷다보면 도심에서는 느낄 수 없었던 마음의 여유가 느껴집니다. 한참을 혼자 걷다보니 풀벌레며 산새 등 여러 생명이 말을 걸어옵니다. 여럿이 걸을 때는 미처 몰랐던 것들이죠. 그렇게 숲속의 정령들과 도란도란 이야기를 나누다보면 어느새 임도의 끝이 보입니다.

길 끝에는 약수터가 있어요. 우물에 달린 문고리 안쪽에 있는 플라스틱 바가지로 시원한 약수 한 모금을 들이켭니다. 산행의 고단함과 그동안의 갈증이 사르르 씻기네요. 특별할 것도 없는 평범한 약수지만 여기까지 오는 수고를 잠시나마 위로해주는 기분입니다.

임도 끝 표지목에서 오솔길을 따라 10여 분 더 내려갑니다. 나무 계단이 있어 그나마 폭포까지 한결 편안하게 내려갈 수 있죠. 그 끝에 마주한 폭포는 마치 다른 차원의 세계에 들어온 듯한 착각에 빠지게 하더군요. 제1 폭포라 불리는 이 폭포는 온통 초록 이끼로 뒤덮인

바위를 타고 계곡의 물이 쏟아져 내리더군요. 투명한 옥빛의 소(沼)를 향해 부채처럼 넓게 퍼져 흘러내립니다. 우아하고 화사하더군요.

폭포 너머 계곡에는 또 다른 폭포가 있습니다. 왼쪽 덱을 타고 조심스럽게 올라섭니다. 다른 세상으로 통하는 길인 듯 어둑한 바위 절벽 사이로 물줄기가 이어집니다. 전망대 아래로 흐르는 물길을 따라 눈동자를 들어 올리자 아름다운 이끼폭포가 초록 치마를 드리우고 있더군요. 제2 이끼폭포입니다. 덱이 놓이기 전에는 아래쪽 폭포에서 아슬아슬하게 밧줄을 잡고 올라야 했다고 합니다. 이 과정에서 이끼를 밟을 수밖에 없어 하단 폭포의 이끼는 이때 대부분 망가졌습니다. 이 이끼를 원상복구하는 데에만 20년이 걸린다고 하네요. 이후 삼척시가 이끼폭포 출입을 통제하려고 했지만 몰래 숨어드는 이까지 막을 수는 없었습니다.

제2 이끼폭포의 풍경도 사뭇 예사롭지 않습니다. 전체 모습을 두 눈으로 볼 수는 없지만 밖에서 그 모습을 조금 엿볼 수는 있죠. 아기자기한 이끼폭포와 검푸른 용소가 강렬한 대조를 이루며 보는 이의 넋을 쏙 빼놓습니다. 세상에 존재하지 않는 별천지를 훔쳐보는 느낌입니다.

태 고 의 자 연 이
시 간 으 로 깎 아 낸 절 경

|

강원 철원 한탄강 주상절리 길

● 강원도 철원은 남과 북의 접경
지대입니다. 지금도 휴전의 긴장감은 여전합니다. 그 까닭에 태곳적
자연이 남긴 유산을 고스란히 보존하고 있기도 하죠. 특히 한탄강은
분단을 상징하는 강입니다. 한탄강의 상류는 강원도 평강으로 북한
땅이죠. 이 강물은 휴전선을 관통해 남으로 흐릅니다. 사람의 접근을
쉬이 허락하지 않았기에 원형 그대로의 자연이 남아 있을 수 있었습
니다.

한탄강은 용암 협곡입니다. 용암이 흘렀던 자리에 지금은 강물이
흐르고 있죠. 평야가 이어지다 갑자기 절벽이 나타나고 그 아래로 강
물이 흐르는 특이한 지형도 이 때문입니다. 수직단애나 주상절리, 곡
류 등 세계적으로도 흔치 않은 지형들이죠. 신들이 숨겨놓은 은밀한
정원이라 부르는 이유입니다. 예전에는 이 모습을 보기 위해 강 아래
로 내려가 올려 보거나 배를 타고 강을 따라가야 했습니다.

지금의 한탄강은 감상하는 법이 달라졌습니다. 철원군이 2021년
한탄강 협곡의 험한 절벽 사이로 길을 냈기 때문입니다. '한탄강 하
늘길'로 불리는 잔도입니다. 한탄강을 발아래 두고, 벼랑을 걷는 길

입니다. 잔도의 총길이는 3.6km에 달합니다. 궁예가 도망치며 들렀던 드르니마을에서 출발해 태봉대교까지 이어지죠.

벼랑 사이로 난 좁은 잔도를 따라 걷습니다. 드르니전망쉼터에 서서 파란 하늘 아래 주상절리를 바라봅니다. 그 아래 언 강물 위로 하얀 눈이 소복이 쌓여 마치 노르웨이의 눈 덮인 피오르를 연상케 하더군요. 맷돌랑전망쉼터부터는 깎아지른 절벽이 이어집니다. 까마득한 높이의 수직단애는 용암이 여러 차례 흐르다 굳은 뒤 물살에 깎인 시간의 더께로, 자연이 만들어낸 순수한 예술작품입니다.

여울지대에선 절벽을 따라 현무암을 비집고 흘러가는 강물 소리가 우렁차요. 한탄강의 절경을 마주하고 걷다보면 저절로 자연의 위대함이 느껴집니다. 잔도 중간 바닥이 투명 유리인 순담스카이전망대에선 아찔하다 못해 오금이 저려올 지경입니다. 반원형의 전망대가 벼랑에서 툭 튀어나온 모습이라 마치 하늘을 걸어가는 듯해요.

길은 벼랑 사이로 계속 이어집니다. 화강암 바위로 이뤄진 순담계곡의 멋진 경관이 한눈에 내려다보이는 곳에 순담계곡전망쉼터가 나타나는데 그 가운데 '물윗길' 부교가 고석정까지 S자로 길에 이어져 있습니다.

언 강 위를 걸어갑니다. 주상절리 협곡의 절벽을 머리에 이고 강

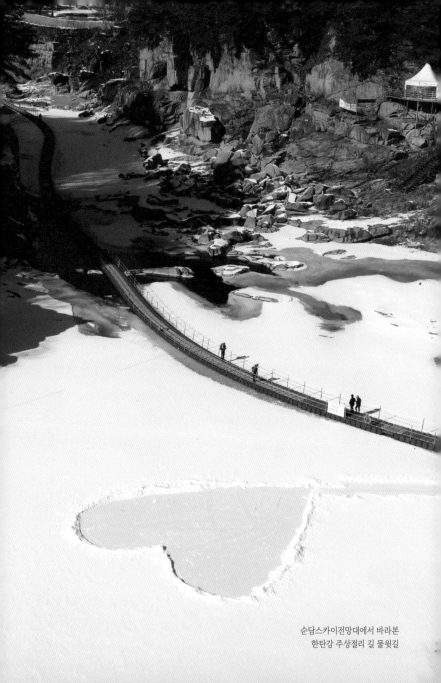

순담스카이전망대에서 바라본
한탄강 주상절리 길 물윗길

을 따라 걸을 수 있습니다. 원래는 4계절 중 강물이 꽁꽁 언 1월 중순부터 2월 초까지만 가능했는데, 최근에는 한탄강 강물 위로 부교를 놓아 4계절 내내 걸을 수 있게 됐습니다. 이 길에 물윗길이라는 이름을 붙였죠. 한겨울에는 부교 대신 얼음길도 일부 만들어지는데, 이 길을 걷는 것만으로도 철원을 가야 할 이유가 충분합니다.

순담계곡과 승일교, 송대소를 지나면 은하수교가 나타납니다. 마치 한 마리의 학이 연상되는 모습인데, 다리 위에서 바라보는 한탄강은 또 다른 모습으로 마음에 담깁니다. 은하수교 바로 아래는 한탄강 최고의 경관인 송대소가 있습니다. 한탄강의 깊은 소로, 그 위에 높이 30m가 넘는 거대한 현무암 기암절벽이 솟아 있죠. 결대로 떨어져 나간 주상절리들이 촘촘한데, 특히 겨울에 보여주는 적벽의 뼈대는 가히 장관이랍니다. 깎아지른 거대한 석벽에 주눅이 들 정도죠. 자연을 대하는 인간의 초라함에 저절로 고개가 숙여집니다. 북으로부터 내려오는 강줄기와 억만년의 시간이 쌓인 협곡이 한데 어울려 시간과 함께 그렇게 흘러갑니다.

순담스카이전망대와 잔도

순담계곡의 청둥오리

순담계곡에서 고석정 가는 길

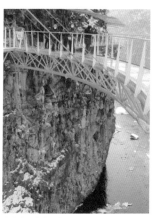

한탄강스카이전망대

가슴 먹먹해지도록
티 없이 맑은

충북 단양 제비봉과 충주호

● 산수의 고장 충북 단양. 산이 높으면 계곡이 깊고, 그 깊은 계곡을 따라 흐르는 물은 강으로 이어지는 게 자연의 이치이자 섭리입니다. 그리고 그 물길이 막힌 자리에는 자연스레 호수가 생기기 마련이죠. '내륙의 바다'라 불리는 충주호(청풍호)도 그중 하나입니다. 충주호는 우리나라 호수 가운데 가장 큰 인공 호수입니다. 단양과 제천, 충주까지 넓게 자락을 펼치고 있습니다. 원래는 남한강 물줄기인 장회탄(長淮灘)이라는 작은 천이 흘렀지만 1985년 충주댐 건설 이후 커다란 호수로 변했습니다. 산군 중심부에 고인 거대한 호수인 셈이죠. 그만큼 주변에 빼어난 경승지도 잔뜩 메달고 있습니다.

그렇다면 이 충주호를 즐기는 방법은 어떤 것이 있을까요. 가장 편한 방법은 유람선을 타는 거예요. 유람선을 타면 구담봉이나 옥순봉 등 기암절벽 사이로 하늘과 바람, 산과 물을 천천히 음미할 수 있습니다. 또 다른 방법은 충주호를 둘러싼 가까운 산정에 올라 호수의 풍광을 한눈에 내려다보는 것입니다.

충주호의 산정 중 충주호의 장쾌한 풍광을 눈에 담기 좋은 곳은

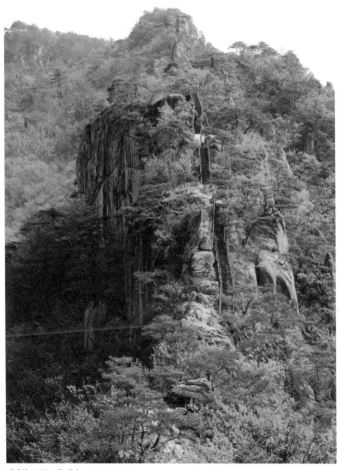

제비봉 오르는 길 계단

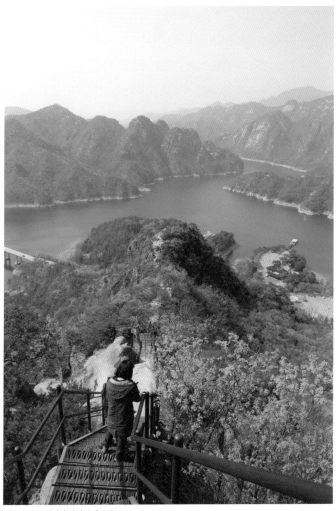

제비봉 가는 길에서 바라본 충주호

제비봉(710m)입니다. 월악산 자락이 일으켜 세운 봉우리로, 제비봉을 충주호 쪽에서 보면 부챗살처럼 퍼진 바위 능선이 마치 제비가 날개를 펴 나는 모습과 같다고 해서 붙은 이름입니다. 조선시대 인문지리서인 〈신증동국여지승람〉에서는 '연비산(燕飛山)'이라고 부르며 '높고 크고 몹시 험하다'라 적혀 있을 정도로 악산 중의 악산입니다.

산행은 장회리 장회나루에서 출발해 정상에 오른 뒤 다시 원점 회귀하거나 반대편 얼음골로 내려가는 코스가 일반적입니다. 5km 거리로 넉넉잡아 3~4시간이면 족합니다. 다만 입산 시간 지정제가 시행되고 있으니 사전에 확인하고 가는 게 좋겠죠.

들머리는 장회나루 앞 제비봉공원지킴관리소입니다. 여기서 제비봉까지는 약 1시간 30분 이상 걸리는 산행 길입니다. 충주호를 등지고 내내 올라야 하죠. 산길 초입부터 된비알이라 제법 힘이 듭니다. 가쁜 숨을 내뱉으며 통나무 계단에 올라서면 다시 왼쪽과 오른쪽으로 번갈아 가며 가파른 산길이 이어집니다. 거리는 짧지만 경사가 만만치 않습니다. 포기하지 않고 조금만 더 힘을 내봅니다. 허벅지는 뻐근하고 숨은 턱에 찰 즈음, 계단 끝자락이 보입니다.

그 끝에 서서 잠깐 뒤돌아봅니다. 갑갑했던 시야가 순간 확 터지며 충주호가 발아래로 굽어 보이더군요. 장관입니다. 왼쪽으로는 구

담봉이 우뚝하고 정면으로는 말목산, 가은산 등의 산자락이 굳센 자세로 서 있습니다. 장회나루를 휘감아 흐르는 남한강 줄기도 참으로 유려하더군요. 검푸른 물결은 반짝이는 날개를 가진 제비와 똑 닮았습니다.

충주호 조망이 목적이라면 굳이 제비봉 정상까지 다녀올 필요는 없습니다. 들머리에서 10분 정도만 오르면 첫 번째 전망대가 있는데, 여기에 서면 가리는 것 없이 펼쳐진 충주호를 만날 수 있습니다. 전망대를 지나면 암봉의 칼날 같은 능선 구간에 다시 계단이 이어지는데 그 끝이 최고의 조망 포인트입니다.

여기서 더 오른다 해도 이만한 풍경을 보여주는 자리는 더 이상 없습니다. 이곳에서 맞는 세상은 딱 '한 편의 그림'입니다. 만지면 묻어날 듯한 파란 하늘, 그 아래 첩첩한 산들이 어우러져 티 없이 맑은 풍경입니다. 가슴 먹먹해지는 순간입니다.

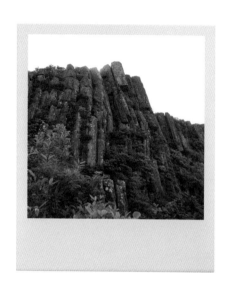

절 정 을 넘 어
경 외 가 된 아 름 다 움

광주 무등산 돌기둥

● 무등산은 우리나라에서 21번째로 지정된 국립공원입니다. 전남 화순과 담양에 산자락을 펼치고 있는 호남의 명산이죠. 세계에서 가장 높은 곳에 있다는 주상절리와 국내 최대 규모의 너덜지대 등 수많은 지질 명소가 있죠. 유네스코에서도 세계지질공원으로 등록해 그 가치를 인정하고 있을 정도입니다. 뿐만 아니라 멸종위기종과 천연기념물을 포함해 2,200종이 넘는 동·식물도 함께 서식하고 있습니다. 그 이름처럼 '등급을 매길 수 없을' 정도의 고귀한 산입니다.

산이 품은 많은 것들 중에서도 이번 여정은 무등산의 커다란 돌기둥을 만나러 가는 길입니다. 서석대와 입석대, 그리고 광석대로 이름 붙은 돌기둥이죠. 무등산의 삼대 절리 또는 삼대 석경으로 불리는 주상절리입니다.

무등산은 높이만 1,187m에 이르는 큰 산입니다. 그래도 산세가 유순해 급한 경사도 많지 않고, 거친 길도 거의 없어 그나마 쉽게 오를 수 있는 산입니다. 탐방 코스도 여럿인데, 증심사 입구에서 새인봉과 서인봉을 거치고 장불재를 통해 서석대로 오르는 코스가 가장 일반

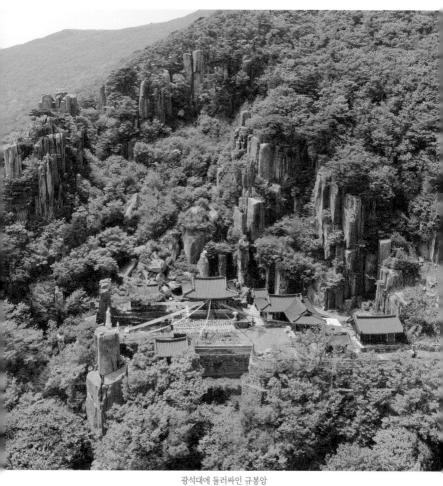

광석대에 둘러싸인 규봉암

적입니다.

이번 산행에서는 무등산국립공원관리소에서 출발해 늦재를 지나 서석대에 오른 후 입석대를 보고 장불재를 거쳐 규봉암으로 내려갈 예정입니다. 무등산 주상절리의 참모습을 제대로 즐길 수 있는 가장 쉽고 편한 길이니까요.

들머리는 원효사 입구입니다. 무등산의 대표적인 산행길이자 무등산 옛길 2구간의 시작점이죠. 길 양옆을 꽉 채운 편백 숲이 멀리서 온 이방인을 먼저 반갑게 맞이합니다. 편백 향에 기분은 상쾌해지고 머리는 맑아집니다. 늦재전망대에서 광주 시내를 한참 내려다보고 산 능선을 따라 올라갑니다. 목교안전쉼터에서 서석대(1,100m)까지 는 짧은 오르막길. 길옆에 거대한 돌기둥들이 병풍처럼 펼쳐져 있습니다. 200여 개 돌기둥이 약 50m에 걸쳐 늘어서 있는데, 이 장엄한 돌기둥이 노을에 물들면 수정처럼 반짝인다고 해서 일명 '수정 병풍'이라 불립니다. 감탄사도 잊게 할 만큼 아름다운 장관인데요, 그 모습에 사학자이자 시인인 육당 최남선도 반해 "해금강 한쪽을 산 귀에 올려놓은 것 같다" 평하기도 했습니다.

서석대전망대에서 장불재까지는 능선 길입니다. 완만한 내리막길이죠. 입석대(950m)는 그 길 중간에 있습니다. 서석대가 쪼개질 준

비를 하는 돌기둥이라면 입석대는 이미 쪼개진 바위들입니다. 40여 개의 각형 돌기둥들이 약 120m가량 동서로 줄지어 서 있습니다. 이곳 사람들은 입석대가 선돌의 의미가 있어 이곳을 지켜준다고 믿었습니다. 그래서 예부터 나라에 큰일이 있을 때 이곳에서 제를 지냈다고 하는데, 절정을 넘어선 아름다움은 때론 경외의 대상이 되듯이 옛사람들은 이곳을 신령스럽게 여긴 듯합니다.

입석대를 경건한 마음으로 보고 나와 완만한 능선을 따라 장불재로 향합니다. 장불재에서 규봉암까지는 내리막길입니다. 마음마저 맑게 물드는 늦봄의 무등산을 즐기며 걷다보면 지공너덜이 펼쳐집니다. 앞서 만났던 서석대나 입석대 같은 주상절리들이 무너져 만든 바윗길이죠.

네모반듯한 주상절리를 병풍처럼 두른 규봉암에 닿습니다. 우람한 주상절리가 군락을 이루고 있는 광석대로 유명한 규봉암은 무등산에서 가장 높은 곳(950m)에 자리한 암자입니다. 규봉을 중심으로 솟아 있는 광석대는 산사를 품에 안고 있어 한층 고즈넉한 풍경을 자아냅니다. 맑은 풍경 소리가 울려 퍼지는 정적인 분위기 속에서 충분히 경치를 눈에 담아봅니다. 세상 어디에도 없는, 우리가 지켜야 할 아름다운 우리의 산하입니다.

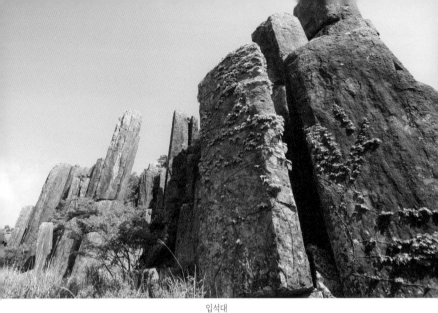

입석대

승천암에서 바라본 무등산 정상 부근

발그레 수줍다가도
결 국　타 오 르 는

ㅣ

전남 신안 홍도

● 전남 신안에 자리한 '홍도(紅島)'는 흑산면에 속한 작은 섬입니다. 흑산도와 함께 다도해해상국립공원에 속해 있죠. 섬 전체가 천연보호구역으로 지정돼 자연박물관으로 불립니다.

홍도에 가기 위해서는 험난한 여정을 거쳐야 합니다. 목포연안여객터미널에서 홍도까지는 뱃길로 115km. 흑산도에서도 22km나 떨어져 있기 때문이죠. 목포에서 쾌속선으로 2시간 30분, 흑산도에서 30분 정도 걸립니다. 흑산도와 홍도를 묶어서 여행하는 이유도 이 때문입니다. 배 시간을 고려해 홍도와 흑산도 여행 동선을 짜는 게 좋습니다. 거리도 멀지만, 날씨의 도움도 있어야 합니다. 비바람이 부는 날에는 배를 띄우기가 힘들기 때문이죠. 하늘의 도움도 받아야 홍도까지 갈 수 있다는 이야기입니다.

홍도라는 이름이 붙은 이유에는 여러 가지 설이 있습니다. 태양이 질 무렵이면 섬 전체가 붉게 물들기 때문이라는 이야기가 있고, 사암과 규암으로 이뤄진 섬 자체가 홍갈색으로 보여 붉은 섬이 되었다고도 하죠. 또 동백꽃이 섬을 뒤덮고 있는 모습이 마치 붉은 옷을 입은

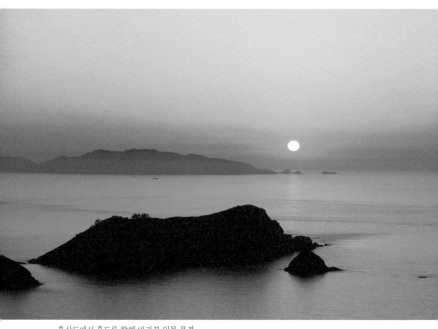

흑산도에서 홍도를 향해 바라본 일몰 풍경

독립문바위

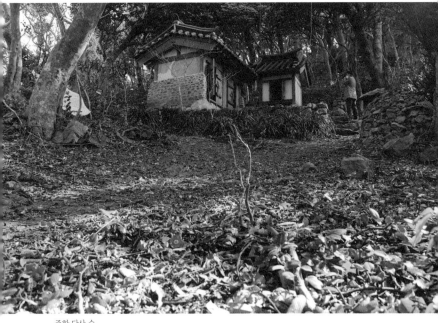

죽항 당산 숲

원숭이바위

것처럼 보인다 해서 '홍의도'라고도 불렀다 합니다.

실제로 바다 위에서 엿본 홍도의 색은 홍갈색입니다. 이 모습을 제대로 보려면 유람선을 타야 하죠. 유람선 투어는 홍도 여행의 백미로 꼽힙니다. 홍도의 붉은 속살과 다양한 기암, 그리고 주변에 자리한 섬 등을 둘러볼 수 있기 때문입니다. 유람선은 하루 2번 운항하는데, 1구 선착장에서 동남쪽으로 향해 시계방향으로 한 바퀴 도는 코스가 2시간에서 2시간 30분 정도 걸립니다.

바다 위는 마치 전시장을 방불케 합니다. 다양한 기암들이 곳곳에서 관광객을 맞이하죠. 어느 수병의 칼인지 그 장대함을 이루 말할 수 없을 정도로 거대하고 기괴한 '칼바위'가 있는가 하면 홍도 볼거리의 으뜸인 '남문바위'도 있습니다. 섬의 가장 아래쪽 바닷물 깊이 기둥을 묻고 오가는 어떤 파도도 이겨낼 듯 당당히 서 있습니다. 양산만 동쪽 울타리 한쪽에는 '병풍바위'와 '장구바위' '기생바위'도 자리잡고 있습니다. 홍도 절경에 취한 외계인 한 명이 섬을 떠나지 못하고 그만 주저앉은 모습을 닮았다는 '외계인바위'와 '봉황새동굴'을 지나면 제2경인 '실금리굴'은 거대한 가야금 하나가 돌 누각을 지붕 삼아 살짝 비를 피하고 있는 모습으로 방문객을 맞습니다. 그 바로 옆에는 떨어질 듯 말 듯 아슬아슬하게 걸쳐 있는 '흔들바위'가 보는 이

의 마음을 내내 불안하게 만들죠.

　석기미마을 앞 바다에는 홍도 제8경 '독립문바위'가 있습니다. 홍도의 대표적인 일몰 감상터죠. 생김새가 매우 특이해요. 배가 드나들 정도로 큰 구멍이 바위를 뚫고 있는 모습이 매우 이색적이었습니다.

　겨울 홍도의 동북 숲에는 붉은 융단이 깔립니다. 양산봉 자락 당산 숲이라는 곳에 무려 300년 된 동백나무가 군락을 이루고 있거든요. 이곳의 동백꽃은 겨울철 모진 바닷바람을 견디고 피어나서인지 더욱 강렬하고 억센 빛깔을 띱니다. 시들지 않은 꽃송이째 뚝 떨어져서는 땅 위에서 다시 한번 피어납니다. 봉오리째 낙화한 동백꽃은 하나의 꽃밭을 만들면서 마지막 아름다움을 뽐내고 있었습니다. 동백 숲 한가운데 자리한 당산도 그 신비로움을 더하죠.

　흑산도 상라봉에서 바라본 홍도 일몰도 무척이나 붉었습니다. 굳이 이곳을 찾아야 하는 이유는 다도해 최고의 전망도 있지만 홍도 뒤편으로 넘어가는 장엄한 일몰이 압권이기 때문입니다. 전망대 서쪽 바다 위로 대장도와 소장도, 망덕도, 그 뒤로 옅은 바다 안개에 휩싸인 홍도가 점점이 떠 있죠. 해 질 무렵, 하늘이 조금씩 분홍빛으로 물들기 시작하면 어느새 홍도 전체가 붉게 타오르기 시작합니다. 홍도가 '붉은 섬'이라는 이름으로 불리게 된 이유를 알게 될 것 같습니다.

달 뜨는 산허리에
달 뜨는 마음

전남 영암 월출산

● 월출산은 전남 영암 들녘 한복판에 서 있는 거대한 산입니다. 호남의 소금강으로도 불리죠. 국내에서 가장 작은, 한반도 최남단의 산악 국립공원으로 나무보다 기암괴석이 우거진 바위산이죠. 최고봉인 천황봉(809m)을 중심으로 온갖 형상으로 바위들이 집결해 마치 수석 전시장을 방불케 합니다.

사시사철 많은 이들이 찾지만 정작 월출산을 오른 이들은 많지 않습니다. 거칠고 위태로워 보이는 압도적인 풍모에 주눅이 들어 오를 엄두를 내지 못해서입니다. 그래서일까요. 옛 선인들도 차마 월출산을 오르지 못하고 멀리서 바라보며 노래했습니다. 거칠고 험준한 바위들이 솟아 있어 감히 범접할 수 없는 위엄으로 가득하기 때문입니다. 거친 구간마다 철제 덱과 구름다리를 놓은 지금의 월출산도 아찔할 정도인데 예전엔 오죽했을까요.

저 또한 마찬가지였습니다. 몇 번이고 영암으로 여행길을 나섰지만 그때마다 외면하고 또 외면했습니다. 깎아지른 듯한 기암절벽이 많아 쉬이 그 품을 내어주지 않았기 때문입니다.

그렇게 멀리서 바라만 보던 월출산을 오르기로 결심했습니다.

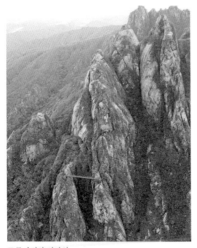

구름다리와 사자암

낙엽이 떨어지면서 그동안 가려져 있던 월출산의 암릉이 우람한 자태를 드러내더니 어서 오라 손짓하더군요.

겉옷을 훌훌 벗은 월출산의 외형은 압도적인 풍모를 자랑합니다. 가만히 보고만 있어도 감탄이 절로 나올 정도죠. 그도 그럴 것이 월출산은 설악산, 주악산과 더불어 국내 대표적인 3대 바위산으로 꼽힙니다. 산세도 심상치가 않습니다. 양의 형세에 음의 기운을 동시에 지닌 산으로 알려져 있습니다. 톱날처럼 솟은 거친 바위에서는 양기가, 산허리에 걸린 달에서는 음기가 가득합니다. 이 모든 기운이 절묘하게 조화를 이루는 것이 월출산이죠.

그래서인지 예부터 월출산은 여러 이름으로 불렸습니다. 산에서 마치 달이 생겨난 것처럼 보인다고 해서 '월생산'이라고도 했고, 산 위로 뜬 달이 보배 같다고 해서 '보월산'이라고도 했습니다. 그중에서 '달 뜨는 경치'를 으뜸으로 쳤죠. 근래 들어 '달 뜨는 산'이라는 뜻의 월출산으로 불리는 이유입니다. 이외에도 13개의 다른 이름이 있었습니다. 월출산이 가진 오묘한 매력에 이름 짓기 좋아하는 호사가들이 너도나도 이름을 붙인 결과죠.

이야기를 하다보니 이제 마음의 준비가 됐어요. 월출산을 오릅니다. 월출산 정상인 천황봉까지 가는 탐방로는 총 5개인데, 그중 천황

사에서 도갑사까지 가는 동서 종주 코스(9.5km)를 제외하면 대개 왕복 6~7km로 짧은 편이죠.

일반적인 산행이라면 2시간 안팎 거리. 하지만 월출산은 조금 다릅니다. 해발 20~30m에서부터 산행이 시작되고, 오르내림 폭이 심해 일반적으로 1,000m 이상급 산행과 맞먹습니다. 등산화 끈을 단단히 고쳐 매고 산행에 나서야 하는 이유입니다.

가장 인기 있는 곳은 월출산 명물인 '구름다리'입니다. 사자봉과 매봉을 연결하는 지상 120m 높이에 길이 약 50m의 다리로, 화려한 오렌지색이 월출산의 웅장한 암릉과 대비되면서 눈을 파고듭니다. 튼튼한 철제 다리인데도 다리 위에 올라서면 아찔함에 잠시 머뭇거릴 정도. 그래도 깎아지른 듯한 매봉과 남쪽으로 영암군의 넓은 들판을 한눈에 담을 수 있어 탐방객들에게 인기가 높습니다.

한참의 산행 끝에 드디어 천황봉에 오릅니다. 정상에 오른 뒤에야 비로소 월출산의 참모습이 보입니다. 맞은편으로는 영암의 드넓은 평야가 펼쳐지고, 남쪽으로는 사자봉의 우람한 바위 능선이, 서쪽으로는 월출산의 천황봉으로 이어지는 뾰족한 바위들이 첩첩이 늘어서서 산행객을 맞아줍니다. 기암들이 파노라마처럼 흐르는 월출산의 진경을 한눈에 굽어볼 수 있는 자리가 바로 천황봉입니다.

피 안 에 깃 들 고

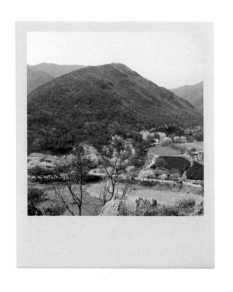

천 년 물 길 따 라
잔 잔 히 굽 이 치 는

충북 영동과 경북 상주
구수천 팔탄 천년 옛길

● 충청도와 경상도 경계에는 숨어 있는 길이 있습니다. 길 한쪽 끝은 둥글게 물길이 휘감은 충북 영동의 절 반야사이고, 반대쪽은 경북 상주의 옥동서원이죠. 금강 상류의 물길을 따라 충청도와 경상도를 넘나드는 길입니다. 한 가지 분명한 사실은 경상도에서 시작한 길은 충청도에서, 충청도에서 시작한 길은 경상도에서 끝난다는 것입니다. 이 물길을 두고 영동에서는 '석천', 상주에서는 '구수천'이라 부릅니다. 이름이야 어떻든, 계곡을 따라 봄날의 한복판으로 들어갑니다.

　　이 길에는 사실 이름이 있습니다. '구수천 팔탄 천년 옛길'이라 하죠. 거창해 보이지만 조금 어색합니다. 물론 이유가 있습니다. 경북 상주에서 발원해 백화산 틈새를 찾아낸 물길은 '구수천'이라 불렸고, 산허리를 따라 맴돌고 휘돌아가며 8개 여울목이 있어 '팔탄(八灘)'이 붙었죠. 여기에 1,000년 전 대몽 항쟁의 역사를 간직한 곳이라는 뜻에서 '천년 옛길'이라고 또 붙었습니다.

　　이 길은 한 방향으로 이어져 있어 충북 영동 반야사나 경북 상주 옥동서원을 들머리로 삼아야 합니다. 거리는 5.2km. 거의 평지라 천

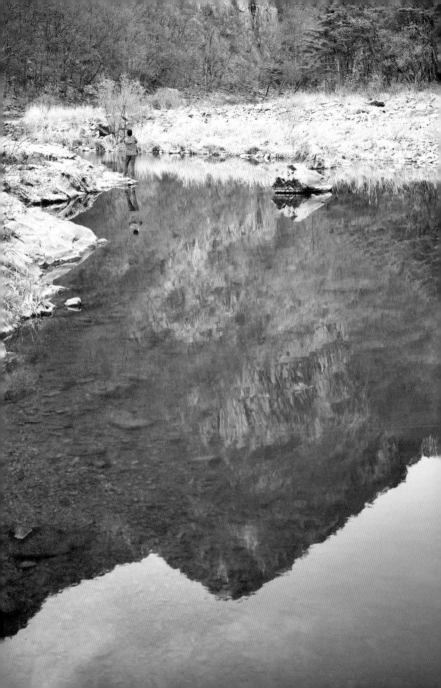

천히 걸어도 2시간이면 충분해요. 게다가 길은 물길을 따라 이어지고, 굽이마다 이름이 있으니 걷기 참 편한 곳입니다.

동네를 감싼 산자락 과수원 뒤에 자리한 옥동서원은 황희 정승과 황매원, 황효원의 위패를 모신 서원입니다. 조선 후기 흥선대원군의 서원 철폐령에도 살아남은 47개의 서원 중 하나죠. 잠시 시간을 내 옥동서원의 역사와 사람 이야기에 귀를 기울여봅니다. 옥동서원을 나오면 길은 두 갈래로 나뉩니다. 하나는 왼쪽 오솔길로 이어지고, 또 하나는 백옥정 정자를 향해요. 왼쪽 오솔길은 사색하며 걷기 좋고, 두 번째 길은 용머리 정상까지 오를 수 있어 경치가 좋습니다. 어느 쪽을 선택해도 후회하지 않을 길입니다.

백옥정에 올라 상주 들녘을 감상하고 나면 본격적인 걷기 길이 이어집니다. 경사가 급한 잣나무 숲길을 내려가다 보면 '세심석(洗心石)'을 만나죠. 복잡한 마음을 물로 씻는다는 의미입니다. 성인 남성 스무 명이 거뜬하게 올라갈 정도로 너른 바위인데, 이곳에 올라 눈을 감으면 구수천 물소리에 빠져 잡념이 사라집니다. 가만히 앉아 마음 씻기에 빠져봅니다. 세심석을 지나면 나무 덱과 시원한 그늘 숲길이 2km가량 이어집니다. 장성한 굴참나무와 물푸레나무, 당단풍나무입니다. 하늘을 덮어주고 바람을 흘려주니 걷기가 전혀 힘이 들지 않

복숭아꽃이 활짝 핀 구수천 팔탄 천년 옛길

옥동서원

백옥정에서 바라본 수봉리마을

습니다.

조금 더 가자 독재골산장이 보입니다. 주변으로 이름 모를 야생화가 지천으로 널려 있습니다. 바닥은 부드럽고 푹신하고요. 길게 줄지어 선 밤나무 사이로 이어진 길에서는 한없이 평온함에 빠져봅니다.

숲길 끝에는 '저승다리'라는 이름의 출렁다리가 있고, 5분가량 내려가면 저승골입니다. 조금 무섭지만 이런 이름인 이유가 있습니다. 고려시대, 몽골군을 이곳으로 유인해 대승을 거뒀거든요. 이어진 '전투갱변'은 승병들이 매복했던 곳이죠. 조금 더 걸어 들어가면 '난가벽'입니다. 병풍을 두른 듯한 절벽으로 물소리가 요란합니다.

이윽고 갈대 무성한 개울 건너편에 임천석대(林千石臺)가 솟구쳐 있습니다. 여기에는 어떤 이야기가 숨어 있을까요. 사실 임천석대는 누군가의 이름입니다. 임천석이라는 사람은 북과 거문고를 잘 다루던 고려 악사였습니다. 고려가 망하자 임천석은 이곳으로 들어와 높은 절벽 위에 대를 만들고 거문고를 연주하며 충절을 지켰다고 합니다. 조선 태종은 음률에 능통한 그를 거듭해 불렀지만, 두 임금을 섬길 수 없다는 '절명사'를 남기고 이곳에서 투신했다는 이야기가 내려옵니다. 이후 후세 사람들이 그를 흠모하여 이곳을 '임천석대'라고 부르기 시작했다네요.

임천석대에서 '세월교'라는 돌다리를 넘어 강을 건너갑니다. 이 건너 망경대(문수바위) 절벽 아래로 영천이 보이는데, 세조가 나무 사자를 타고 홀연히 나타난 문수보살의 권유로 목욕한 후 피부병이 나았다는 곳입니다. 그러고 보면 피부병은 세조를 정말 끈질기게 괴롭혔나봅니다. 이 피부병을 고치려고 전국에서 물 좋고, 영험하다는 곳은 다 찾았으니 말입니다.

영천 앞에서 5분 남짓 가면 너덜겅을 지나는데, 이곳은 백화산 기슭에서 흘러내린 돌무더기가 쌓여 있습니다. 반야사에서 이쪽을 바라보면 마치 포효하는 호랑이 같은 모습입니다. 그래서 반야사 호랑이라는 이름도 붙었죠. 너덜겅에서 10분쯤 더 가면 천년고찰 반야사에 이릅니다. 반야사에는 문수보살의 전설이 서린 천혜의 전망대인 '문수전'도 있습니다. 문수전에서 내려다보는 풍경은 문수보살이 두루 살폈다는 아름다운 풍경 그대로입니다. 신선들이나 봄직한 선경 중의 선경으로, 한 폭의 수묵화를 연상케 하죠. 그리고 이곳에서 구수천 팔탄 천년 옛길에 아쉬운 작별을 고합니다.

때로는 가까이
종종 멀리

—

충북 청주 대청호

● 여름이 맹렬하게 달리기를 시작하려 할 때, 산들거리는 바람결에 초록빛 싱그러움이 끝없이 퍼져나가는 계절입니다. 이 초록의 땅을 부드럽게 감싸고 굽이치며 '금강(錦江·비단강)'도 흐릅니다. 금강은 용틀임하며 흐르는 물길이죠. S라인으로 마음껏 휘돌아 감다가 금강 본류(대청호)로 몸을 들이밀죠. 이 대청호를 제대로 즐기는 방법은 호수 가장 가까이 다가가거나 반대로 산정에 올라 호수를 조금 멀리서 바라보는 것입니다.

먼저 호수 가까이 다가서봅니다. 대청호는 누구에게나 친근하게 곁을 쉽게 내어줍니다. 호반을 따라 둘레길을 놓았기 때문입니다. 길이만 무려 500리(약 200km). 대청호 오백리길이라는 이름이 붙은 이유입니다. 샛길이나 갈림길이 거의 없는 것도 이 길의 특징입니다. 곳곳에 이정표도 잘 설치돼 있어 길 잃을 염려도 거의 없습니다.

가까이 다가간 대청호는 시시각각 변화무쌍하네요. 마치 디지털 미디어아트처럼 살아 움직이는 듯했습니다. 여행객의 마음으로 대청호가 품어듭니다.

대청호 오백리길 중 호반낭만길(12.5km)로 불리는 4구간으로 갑

봄

―

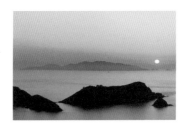

위부터_신안 홍도, 무주 적상산 노랑매미꽃 군락지, 공주 제민천
왼쪽_양산 통도사 자장매

여
름

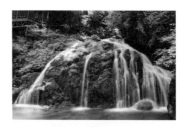

위부터_삼척 이끼폭포, 남양주 국립수목원, 완주 금낭화 군락지
오른쪽_태안 내파수도

니다. 낭만적인 풍경이 이어진다고 해 이렇게 이름 붙였다고 합니다. 이름처럼 낭만이 흘러넘치죠. '인생 숏'을 남길 만한 포토존이 많아서인지 연인들이 많이 보였습니다. 추동습지 일대와 오솔길을 따라 조금 안쪽으로 들어가면 나오는 '전망 좋은 곳'과 '깨달음의 언덕'이 가장 인기랍니다.

호수와 맞닿은 언덕 끝부분에는 하얀 모래로 둘러싸인 섬 하나가 외롭게 떠 있었습니다. 갈수기에만 길이 생긴다는 뜬 섬, '홀로섬'입니다. 해변 같은 모래사장과 섬 한가운데 서 있는 나무가 무척 이국적이네요. 벤치에 앉아 대청호를 바라봅니다. 시원하게 펼쳐진 대청호와 멀리 보이는 첩첩이 쌓인 산, 그리고 뭉실뭉실 떠가는 구름을 보고 있노라니 한 폭의 동양화 속에 들어온 듯 착각에 빠집니다.

이번엔 호수에서 조금 멀어집니다. 목적지는 대청댐 남쪽 찬샘마을(대전광역시 동구 냉천로 703)에 자리한 노고산입니다. 대청호 오백리길 대전 구간 중 제2 구간과 3구간에 속한 곳이죠. 대청호 물줄기 서쪽에 솟은 노고산은 높이 250m에 불과한 야산입니다. 산이 그리 가파른 것도 아니라 곧바로 탁 트인 전망과 마주할 수 있습니다. 남북으로 뻗어 굽이치는 대청호의 물줄기와 산줄기들이 좌우로 거칠 것 없이 펼쳐지죠. 북으로 청원군 문의면, 동으로는 보은군 회남면,

남으로는 옥천군 군북면 일대가 다 눈에 들어옵니다.

전망이 빼어난 건 주변에 고봉이 드물기 때문입니다. 낮게 뻗어나간 산줄기들이 구석구석 파고든 물길을 품고 있더군요. 마치 섬들과 반도들이 빼곡히 깔린 남해의 한 풍경을 떠올리게 합니다. 옥천 쪽에서 흘러온 금강 물줄기가 크게 굽이친 뒤 수량을 불려 발밑 찬샘마을 앞을 지나 청남대·대청댐 방향으로 흘러가는 풍경이 장관입니다. 물빛은 잔물살 하나 없이 짙푸르고, 바람은 잔 소리 하나 없이 부드러워 물길 너머로 첩첩이 펼쳐진 산줄기들이 더더욱 아득합니다. 대청호를 바라보는 최고의 전망대라 불릴 만한 풍경입니다.

호수에서 더 멀어집니다. 대전 외곽 동쪽에 자리한 계족산으로 갑니다. 산정에 오르면 대청호의 선명한 물줄기를 하늘에서 내려다보는 기분을 느낄 수 있기 때문입니다.

산길을 한참 올라야 계족산성에 닿습니다. 가쁜 숨을 몰아쉬며 마주한 풍광은 무척 근사합니다. 견고한 성곽 너머 대전 시가지와 대청호가 펼쳐지죠. 서문터에서는 갑천, 대덕테크노밸리 등 대전 시내가 훤하고, 곡성(성벽 밖에 볼록한 철(凸)자 모양으로 구부러지게 쌓은 성) 오른쪽으로 대청호 물결이 잔잔합니다. 대청호가 마치 발아래 있는 느낌입니다.

계족산성 서문터

호반낭만길에서 본
대청호의 반영

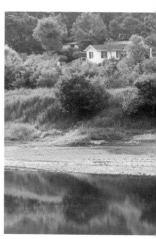

호반낭만길 명상의 정원에서 바라본 대청호

노고산성 소원의 종

그 리 는 마 음 이
보드라운 까닭은

충남 태안 내파수도

● 섬은 외롭습니다. 망망한 바다
에 홀로 서서 늘 '당신'을 그려야 하는 숙명 탓이죠. 그래서인지 섬에
는 아직 문명의 때가 묻지 않은 자연이 살아 있습니다.

충남 태안에는 섬이 유독 많습니다. 무려 114개에 달하지만 이 중
유인도는 가의도·옹도·격렬비열도·내파수도 등 4개에 불과합니다.
섬이 이리 많으니 손을 타지 않은 섬도 많고, 섬마다 숨은 사연도 많
습니다. 4개의 유인도 중 실제 주민이 거주하고 있는 섬은 가의도뿐
입니다. 나머지는 등대지기나 양식장 관리직원만 있을 뿐이죠. 안면
도 맞은편의 '내파수도(內波水島)'는 예부터 중국의 상선이나 어선들
이 우리나라를 오갈 때 폭풍을 피하거나 식수를 공급하기 위해 정박
한 섬입니다. 안면도 본섬에서 불과 9.7km 떨어져 있습니다.

그렇다고 내파수도가 가기 쉬운 섬이라는 것은 아닙니다. 방포항
에서 배로 20분 정도면 닿을 수 있는 거리지만 여객선이 뜨지 않기
때문입니다. 가끔 감성돔을 쫓는 낚시꾼만 어쩌다 찾을 뿐이죠. 그렇
다 보니 일반인에게는 거의 알려지지 않은 '비밀의 섬'입니다.

이 섬에서만 볼 수 있는 특별한 것이 있는데, 바로 구석(球石) 방

파제입니다. 학명으로 해빈(海濱)입니다. 한자를 풀이하면 '공처럼 둥근 돌'이라는 뜻으로 자갈돌 또는 몽돌을 일컫습니다. 거친 파도에 씻기면서 둥글게 깎인 돌이죠. 수천 년 세월 동안 파도에 씻기고, 폭풍에 밀려온 조약돌이 바다 쪽으로 길게 굽어져 나와 천연 방파제를 이루고 있는 것입니다. 그 길이만 300m에 달합니다. 작은 고깃배나 상선이 정박하기에 전혀 모자람이 없을 정도죠.

내파수도의 자갈 해빈은 어떻게 만들어진 것일까요. 비밀은 내파수도 서북쪽 바위 벼랑에 있습니다. 북서풍이 부는 겨울에 바람과 파도가 서북쪽 벼랑의 바위를 부수고, 이렇게 부서진 바위가 바다로 떨어진 뒤 빠른 해류를 따라 뒹굴면서 섬의 동남쪽 해안에 차곡차곡 쌓이고 있다네요. 이 과정에서 바위는 부서지고, 깎이면서 둥근 자갈로 재탄생한다는 설명입니다. 이 과정을 제대로 이해하려면 밀물 때 방파제 위로 난 길을 따라 산 중턱에 올라야 합니다. 수면에 이는 물살로 조류가 서로 부딪히는 자리가 확연히 드러나는데, 딱 그 자리에 자갈돌이 쌓이고 있다는 것입니다. 신기하죠? 우리 정부도 내파수도를 천연기념물로 지정해 보호하고 있습니다.

방포항을 출발한 고깃배를 타고 내파수도로 들어갑니다. 인공적인 선착장은 어디에도 보이지 않지만 배는 아무 거리낌 없이 섬으로

구석 방파제

구석 방파제 맞은 편에 있는 해식단애

곧장 들어서 길게 이어진 자갈밭으로 그냥 배를 밀어붙입니다. 배 바닥을 자갈에 올려서 배를 대는 것이죠. 이렇게 하면 뱃전에 깔린 자갈이 구르면서 상처 하나 없이 배를 받아낼 수 있습니다. 방파제에 배를 대고 자갈밭에 내려서면 사각사각 자갈 밟히는 소리와 해조음을 연주하는 조약돌들이 사뿐한 촉감으로 마중합니다. 둥근 자갈을 만져보니 비단결처럼 매끄럽더군요. 아마도 억겁의 세월 동안 파도에 씻겨 닳으며 겉모습뿐 아니라 마음도 닦았기 때문일 것입니다.

느릿하게 깊숙하고
완 벽 하 게 고 요 한

전북 담양 메타세쿼이아 길,
관방제림 그리고 죽녹원

● 지치고 움츠러든 여행자의 몸을 짙은 초록의 품에서 토닥토닥 다독이는 초록의 땅, 다름 아닌 전남 담양입니다. 이 땅에 안겨 있노라면 시나브로 몸과 마음은 초록으로 물들고, 혼탁했던 두 눈은 맑게 씻깁니다. 지치고 무거웠던 몸도 한결 가벼워집니다. 당신의 발걸음이 이곳에 닿는다면 바쁘고 힘들었던 일상은 잠시 잊고, 느릿느릿한 마음으로 초록의 품에 안겨보면 좋겠습니다.

담양 시내로 갑니다. 이곳에는 아무리 걸어도 지치지 않을 것 같은 초록의 길이 있습니다. 메타세쿼이아 길과 관방제림을 지나 죽녹원까지 이어지는 길입니다.

메타세쿼이아 길로 들어섭니다. 영화나 광고의 단골 배경으로 유명한 곳이죠. 원래는 담양에서 순창으로 이어지는 24번 국도였습니다. 당시에도 메타세쿼이아가 높이 늘어서 있어 전국 최고의 가로수 길로 통했다고 합니다. 지금은 옆으로 넓은 새길이 만들어졌지만, 길이 생기기 전까지 이 길은 저도 모르게 차의 속도를 늦추고 여유를 부려도 뒤에서 뭐라 하는 사람이 없는 길이었습니다.

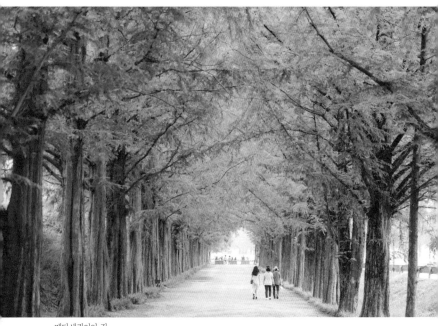
메타세쿼이아 길

죽녹원 한옥 쉼터

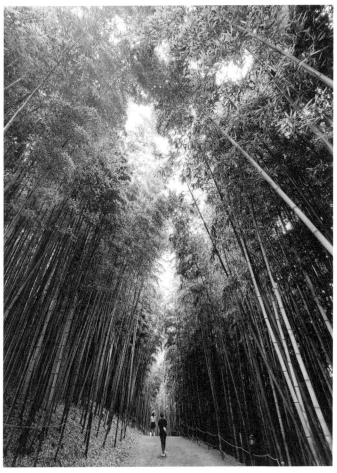

죽녹원

이 길 중앙에 서면 그 모습이 비현실처럼 느껴질 정도입니다. 20m가 넘게 자란 나무들이 초록으로 물든 가지를 뻗어 하늘을 가려 마치 눈앞에 초록 구름이 떠 있는 듯합니다. 길이는 대략 8.5km. 봄이면 연푸른 신록이 수줍게 고개를 내밀고, 여름이면 맘껏 원뿔형 푸른 덩치를 부풀립니다. 이파리가 지고 황혼이 물드는 가을의 소슬한 정취 또한 가히 낭만적입니다. 새하얀 눈꽃 터널로 변하는 겨울에도 나무의 품은 아늑하죠.

이 길에 최대한 오래 머물고 싶다면 오두막에 누워 바람에 흩날리는 나뭇잎을 멍하니 봐도 좋고, 벤치에 앉아 음악을 듣거나 책을 봐도 좋습니다. 마음을 고스란히 앗아가는 아름다운 정취 덕에 아무리 오래 머물러도 이곳에서의 시간은 짧게만 느껴집니다.

메타세쿼이아 길의 낭만을 누리고 관방제림 쪽으로 걸음을 옮깁니다. 메타세쿼이아 길에서 학동교 옆으로 난 제방이자 숲길이 바로 관방제림입니다. 이 숲길은 조선 인조 26년에 조성됐는데, 홍수로 해마다 인근 가옥이 피해를 보자 당시 부사를 지낸 성이성(〈춘향전〉에 나오는 이몽룡의 실제 주인공으로 알려져 있죠)이 제방을 쌓고 나무를 심었다고 합니다. 메타세쿼이아 길보다 역사가 한참 위인 셈이죠.

담양 읍내에서 흘러나온 개천 옆으로 제방이 이어집니다. 약 2km 거리에 푸조나무, 팽나무, 개서어나무 등 다양한 수종의 아름드리 나무들이 가득합니다. 200~300살의 노목들인데다 굵기가 한 아름인 거목도 많아 숲의 품은 넓고 깊숙합니다. 천변을 묵묵히 지키고 늘어선 풍경은 엄숙하고 아름답습니다.

관방제림 초입에서 도로를 건너면 죽녹원 입구입니다. 죽녹원은 대숲이 빼곡한 성인산 일대를 조성해 만든 대나무 정원이죠. 죽녹원으로 들어서면 대나무 사이로 불어오는 대숲 바람이 일상에 지쳐 있는 심신에 청량감을 불어넣습니다. 죽녹원 산책로는 총 8개 코스입니다. 선비의 길, 죽마고우길, 철학자의 길 등 이름만 들어도 걷고 싶어지는 길이죠. 대숲 면적은 31만m², 길이만 2.4km에 달합니다. 깊고 그윽한 대숲 사이의 길은 완벽하게 고요합니다. 발걸음 소리, 바람 소리, 바람에 댓잎이 나부끼는 소리, 댓잎이 바닥에 닿는 소리까지 온전히 들릴 정도죠. 댓잎에 이는 바람 소리와 마디를 끊어 자라는 대나무의 울음도 특별한 정취입니다. 산책로 곳곳에 놓인 벤치에 앉아 대나무에서 나오는 산소를 깊게 들이마셔봅니다. 상쾌한 기분이 온몸을 휘감아 돕니다. 그동안 힘들게 숨 쉬어온 생에 갚음하는 작은 선물처럼 말입니다.

잊힌 이야기와
오늘의 예술가가
만 나 면

경북 안동 예끼마을

● 　안동호 호숫가에 자리한 경북 안동의 작은 시골 마을, 이 마을의 이름은 '예끼'입니다. 예끼는 대개 윗사람이 아랫사람을 혼낼 때 쓰는 표현이죠. 자연스레 '이놈'이나 '고얀 놈'이 뒤에 붙는 게 일반적이죠. 그렇다면 왜 마을 이름을 하필 예끼라고 지었을까요? 이 마을의 이름인 '예끼'는 우리가 일반적으로 알고 있는 뜻과는 다르답니다. 예끼는 '예술의 끼'의 줄임말이에요. 이름 그대로, 예술의 끼가 많은 사람이 모여 사는 마을이라는 뜻

글 읽는 테마 골목 벽에 그려진 그림

예끼마을 입구 길과 벽에 그려진 그림

입니다. 이름처럼 마을 곳곳에는 크고 작은 갤러리와 카페가 자리하고, 오래된 골목은 예스러움에 세련된 감각이 더해져 동네를 밝히고 있습니다. 세월의 이끼가 뒤덮인 고택과 그보다 더 오래된 가치를 소중하게 품고 사는 사람들의 삶의 터로 고스란히 남아 있습니다.

이 마을이 생겨난 것은 그리 오래되지 않았습니다. 마을 사람도 대부분 예안이라는 곳에서 살던 사람들이죠. 그들이 이곳에 살게 된 이유는 무엇일까요. 이 이야기의 시작은 1971년, 안동댐 건설부터 시작됩니다. 당시 낙동강 물길을 막아 안동댐을 건설하면서 여러 마을이 물속으로 사라졌습니다. 예안마을도 수몰 마을 중 하나였죠. 대부분의 예안 사람들은 뿔뿔이 흩어졌지만 차마 마을을 버리지 못한 사람들은 산언덕으로 모여들었습니다. 아마 발밑에서라도 고향을 두고 보려는 애틋한 마음이었겠지요. 그렇게 모여든 사람들은 옹기종기 모여 마을을 이뤘습니다. 정확한 통계는 없지만 대충 400여 가구에 달했다고 합니다. 마을 규모가 어찌나 컸던지 대구를 왕래하던 직행 시외버스도 운행했고, 장날이면 배를 타고 농작물을 한가득 머리에 이고 팔러 나오는 아지메와 고등어 한 손 손에 들고 비틀거리는 할배들로 북적였다고 마을 사람들은 기억합니다.

북적였던 마을도 어느새 조용해졌습니다. 농사짓고 소 키우던 이

웃은 새 돈벌이를 찾아 도시로 떠났고, 나이 든 노인들은 세월이 갈수록 더하는 무게를 짊어지다 세상을 떠났습니다. 마을은 절반으로 줄었고, 그렇게 생긴 빈자리를 바라보는 이들의 마음에도 허전함이 쌓였습니다. 여느 시골처럼 점점 생기를 잃어갔죠.

하지만 시간이 흘러 마을은 다시 생기가 돌고 있습니다. 젊은 사람들이 찾아오면서 시작된 변화입니다. 잊힌 옛이야기도 하나둘씩 들춰냈고, 까맣게 이끼 때가 낀 담벼락에는 벽화를 그렸습니다. 그러는 사이 빈집들은 새로운 문화공간으로 탈바꿈했습니다.

마을 가장 높은 곳에는 송곡고택이라는 오래된 집이 있습니다. 그 맞은편에는 근민당(近民堂)이라는 갤러리가 있는데 이곳 창을 통해 보는 마을 풍경은 어떤 풍경화보다 투명하고 서정적입니다. 이 갤러리뿐 아니라 마을 곳곳에 자리한 갤러리는 조용했던 마을을 예술과 끼로 채우고 있습니다. 마을 골목에는 1970년대식 풍경을 남겨두기도 했고, 너무 과하지 않을 정도의 벽화를 그려넣기도 했습니다. 선성수상길을 그려놓은 골목에서는 '인증 사진'을 찍느라 분주합니다. 글을 주제로 한 골목에서는 가슴 울리는 문구가 있어 가던 길을 멈추기도 해요. 벽 속의 꽃들은 사시사철 만개해 있고, 때로는 아이들의 말뚝박기도 훔쳐보고, 오래된 이발소도 들여다보았습니다. 벽 위의

그림들은 그렇게 여유롭게 지나갑니다. 비록 화려함이나 세련됨과는 거리가 멀지만, 벽 속 세상은 여전히 순수하고 평온합니다.

마을에서 이어진 선성수상길은 걷기 좋은 물윗길입니다. 호수의 잔잔한 물결이 발끝으로 느껴집니다. 더해 수몰로 인한 '실향민'들의 향수까지 아련하게 전해져오는 듯합니다. 그렇게 한동안 신선처럼 호수 위를 거닐다보니 현세의 번뇌가 마치 남 일처럼 느껴집니다.

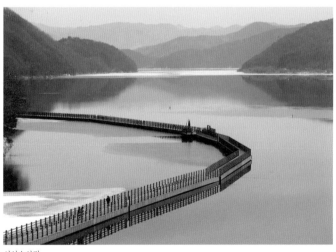

선성수상길

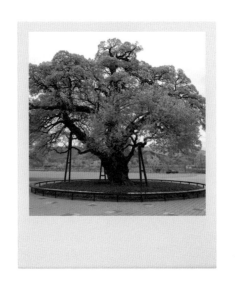

인고의 세월을 버텨낸
거목의 안온한 품

경북 성주 성밖숲

● 온 천지에 연둣빛 붓질이 시작됐습니다. 바람은 싱그럽고 햇볕은 따뜻합니다. 보이는 풀과 나무마다 꽃답지 않은 게 없더군요. 경북 성주에도 향기 나는 호젓한 명소들이 여럿 있습니다. 특히 '성밖숲'의 왕버들 노거수에도 신록의 향기가 가득하더군요.

성밖숲은 성주읍성의 서문 밖, 성주읍내를 가로지르는 낙동강 상류 이천변에 자리하고 있는 왕버들 숲입니다. 이 숲의 정식 명칭은 '성주 경산리 성밖숲'. 무슨무슨 공원도 아닌 그냥 성밖숲입니다. '성밖의 숲'이라는 매우 직관적인 이름이지만 조금 다르게 생각하면 그 의미는 달라집니다. '성 밖에서 안을 품은 숲'이라 볼 수도 있으니까요. 사실 성밖숲은 자연적으로 형성된 숲이 아니라 인공 숲입니다. 마을을 보호하는 비보림이죠. 예전부터 집중호우에 하천이 범람하는 것을 막는 역할을 했어요. 이전에는 밤나무 숲이었는데 임진왜란 직후 다 베이면서 그 자리에 왕버들을 심었다고 합니다. 그 이후 이 숲의 주인은 왕버들이 차지했고, 500년이라는 기나긴 세월 동안 천천히 나이를 먹어가며 천변에 가지를 뒤틀고 있습니다.

성밖숲 풍경은 매우 이채롭습니다. 묘사하자면 이렇습니다. 기묘하게 뒤틀린 가지와 갈라진 몸통, 가슴과 등허리에 박힌 옹이들이 신령스럽기까지 합니다. 나무도 나이가 들어서일까요. 세월만큼 깊어진 상처 안은 노거수들이 하나같이 지팡이를 짚은 채 맥문동 푸른 싹들을 발치에 키우며 숲을 이루고 있더군요.

500년을 버텨온 숲에 사연 하나 없을까요. 근래 들어 이 숲이 사라질 뻔한 위기가 있었어요. 1980년대에는 잠사업이 성행했는데 성주도 누에고치를 만들기 위해 뽕나무밭을 넓힌다는 이유로 이 숲의 나무들을 베어내려고 했습니다. 하지만 성주 사람들은 거칠게 반대했죠. 결국 이들의 노력으로 숲을 지켜낼 수 있었다고 합니다. 그래서 지금의 성밖숲은 성주 사람의 힘으로 지켜낸 숲이라는 뜻도 품고 있습니다. 사라질 위기를 넘긴 노거수들은 그 험난했던 수백 년의 세월을 새겨놓은 듯 주름지고, 뒤틀리고, 이끼가 덧입혀졌습니다. 가지 하나하나가 숲의 이력인 셈입니다. 그저 운치 있다는 말 한마디로 끝맺기에는 아쉬운, 성밖숲의 진짜 모습입니다.

인고의 세월을 견뎌낸 거목들이 풍겨내는 기운 때문일까요. 숲으로 들어서면 실제 규모보다 더 거대하고 웅장하게 느껴집니다. 어른 셋이 팔을 뻗어야 겨우 감싸 안을 수 있을 정도인 굵기도 엄청나지만

실제보다 더 거대하고 웅장하게 느껴지는 왕버들 노거수

뒤틀리고 울퉁불퉁한 나뭇결 따라 켜켜이 자라는 이끼가 어우러져 눈길을 사로잡죠. 거대하게 뻗어나간 가지마다 생명력 넘치는 연둣빛 나뭇잎들이 하늘을 덮고 있었습니다. 덕분에 숲은 웅장한 가운데서도 온통 맑고 푸른 기운이 넘실댑니다. 하천 돌다리를 건너면 성밖숲이 한눈에 들어옵니다. 유유히 흐르는 강과 함께 바라보는 숲의 모습이 그림 같습니다. 성밖숲에는 약 1km의 둘레길이 있습니다. 어른 걸음으로 10~15분 남짓 걸리지만 성주를 간다면 이곳에서 노거수가 들려주는 옛이야기를 귀 기울여 들어보시길 바랍니다.

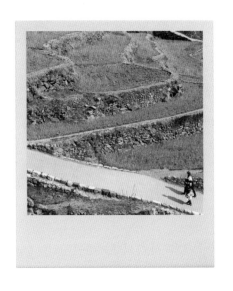

섬마을의 고된 삶이
들어찬 논배미

경남 남해 다랭이논

● 경남 남해는 500년 전부터 '꽃밭(花田)'으로 불린 땅입니다. 이뻐일까요. 조선 중기 선비인 자암 김구가 남해를 일점선도(一點仙島), 즉 '신선의 섬'이라고도 노래했을 정도로 아름다운 섬이었습니다. 지금은 남해대교와 창선대교가 놓이면서 육지가 되었죠. 자연스레 남해는 우리나라 대표 여행지가 되었습니다. 하지만 100년 전 남해는 달랐습니다. 거칠고 외진 섬이었습니다. 그래서일까요. 남해는 조선의 대표적인 유배지였습니다.

남해로 차를 몰고 간 이유도 이 때문입니다. 갑갑한 일상을 피하기엔 이만한 곳이 없기 때문입니다. 남해에서도 봄이 가장 먼저 온다는 남면을 향해 운전대를 잡습니다. 남해를 둘러싼 바다와 작은 마을에는 이미 봄빛이 가득하더군요. 봄 햇살에 은빛으로 부서지는 바다와 초록 물결 넘실거리는 양지바른 언덕 등에도 봄 내음이 깊고 진하게 스며들어 있습니다.

당신도 알다시피 남해는 섬입니다. 남해도와 창선도 두 섬이 나비가 활짝 날개를 편 모양으로 나뉘어 있죠. 왼쪽 날개가 남해도고, 오른쪽 날개는 창선도입니다. 두 섬은 해안을 따라 도로가 이어져 있어

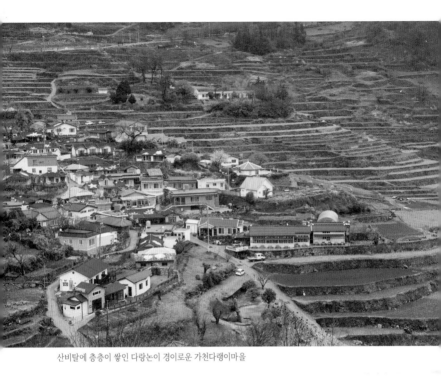

산비탈에 층층이 쌓인 다랑논이 경이로운 가천다랭이마을

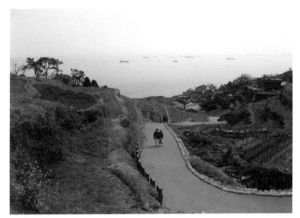

다랑논 사이로 난 길을 걷고 있는 연인

마을 한가운데에 있는 밥무덤

거의 모든 길이 훌륭한 경관을 보여줍니다. 그중 남면은 나비 왼쪽 날개의 가장 아랫부분에 자리하고 있습니다. 남해도에서도 남쪽 끝자락 마을이라는 뜻입니다.

남면해안도로는 서상항에서 신전삼거리까지 1024번 지방도를 따라 이어지는 해안도로입니다. 서상항이나 평산항에서 싱싱한 회 한 접시를 먹고 출발해 꾸불꾸불한 해안도로를 따라가며 바라보는 경치는 신선한 충격이죠. 우리나라에 '이런 곳도 있구나'라는 감탄이 절로 나옵니다. 서상항~평산항~사촌해변~가천다랭이마을~신전삼거리까지 이어지는 이 도로는 지나는 마을마다 빼어난 경치와 전설을 간직하고 있습니다. 신전삼거리에 이르면 남면해안도로가 마무리되지만 길은 남해 드라이브의 또 하나의 명소인 물미해안도로로 이어져 있어 지루함을 느낄 새가 없습니다.

남면해안도로의 중심은 가천다랭이마을입니다. 남해의 대표 관광지이지만 사실 이 마을은 척박한 섬마을에서 억척스레 살아온 주민의 흔적이 고스란히 남아 있는 곳이기도 합니다. 그 삶의 터전이 바로 다랑논(다랭이논)입니다. 깎아지른 듯한 비탈에 축대를 쌓고 흙을 채워 만든 논인데, 마을에만 108층 680여 개가 있어요. 농부가 벗어둔 삿갓 밑에 논배미가 있었다는 전설 같은 이야기는 그만큼 작은 논

이 많았다는 말이기도 합니다. 그렇게 개발과는 거리가 멀었던 이 마을은 특유의 아름다운 풍광 덕분에 오히려 세상에 이름을 알렸죠. 멀리 짙푸른 바다가 카펫처럼 깔려 있고 층층으로 된 논이 사계절 옷을 바꿔 입는 풍경에 매료된 사람들이 몰리기 시작한 것입니다.

마을 안 좁은 골목길로 들어서면 마을 사람들이 풍작을 기원하며 제를 올리던 '밥무덤'과 마을 사람들이 미륵불이라 부르는 독특한 바위도 만납니다. 암미륵과 숫미륵으로 나뉜 이 암수 바위는 마을 뒤의 설흘산, 응봉산과 어울려 더욱 신비스럽게 느껴집니다.

구불구불 이어진 마을 길을 따라 멋진 바위들이 깔린 해변까지 걸어갑니다. 이 길을 따라 남해바래길이 이어집니다. '바래'는 남해 어머니들이 바닷물이 빠지는 물때에 맞춰 갯벌에 나가 파래나 조개, 미역, 고둥 등 해산물을 손수 채취하는 작업을 일컫는 토속어입니다. 그래서 남해바래길을 '엄마의 길'이라고도 부릅니다.

이 길을 걷다보면 봄꽃이 뿜어내는 봄 향기에 취하고야 맙니다. 온기 가득한 바닷바람 사이로 허브농장의 허브향까지 은은합니다. 겨울의 혹독한 바닷바람을 이겨낸 가천마을의 봄은 그렇게 푸근할 수가 없더군요. 마치 엄마의 따스하고 포근한 품속처럼요.

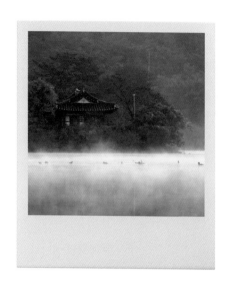

골골이 소문처럼 번지는
가을 호수의 아침 공연

———

경남 밀양 위양지

●　새벽, 호숫가로 내려갑니다. 수풀처럼 우거진 어둠을 헤치고 저 멀리 아스라한 물안개가 잔물살처럼 밀려옵니다. 바람 한 점 없는 수면 위로 무수히 피어오르며 한데 모여 일렁이네요. 한 마리 외로운 백조가 잔잔한 물 위에 이리저리 쉼 없이 오가더군요. 어느샌가 물안개는 호수를 장악하고, 산허리를 휘돌아 골골이 소문처럼 번져나갑니다. 공연은 햇살이 산등성이를 비출 때까지 이어집니다. 소리 없이 장면을 바꿔가는 가을 호수의 아침 공연입니다.

경남 밀양의 위양지에서 펼쳐진 가을 새벽 풍경입니다. 위양지는 밀양 시내를 보호하듯이 감싸고 있는 밀양의 진산인 화악산 아래 자리한 연못이죠. 둘레 166m에 불과한 저수지이지만 5개의 섬과 휘휘 늘어진 버드나무, 그리고 이팝나무 등이 어우러지며 빼어난 풍경을 그려내는 곳입니다. 일교차가 커지는 가을의 위양지. 특히 바람 없는 새벽과 아침나절에는 잔잔한 물 위로 물안개가 깔리고, 주변 풍경이 모두 담길 때면 신선의 세계를 보는 듯한 착각에 빠지기도 합니다.

물안개는 물과 대기의 온도 차이에 의해 생기는 자연현상입니다.

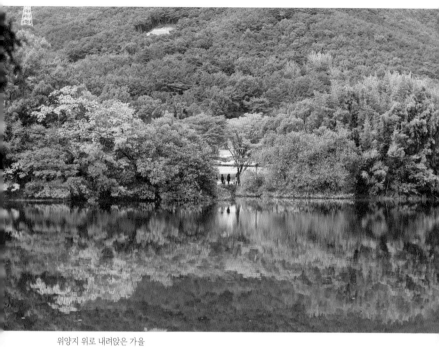

위양지 위로 내려앉은 가을

위양지의 빼어난
풍경의 한 축인
느티나무

아침에 만난 메밀꽃

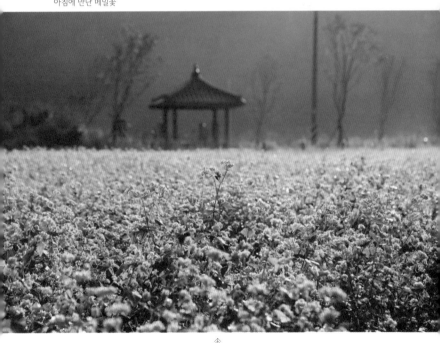

물 위의 습도 높은 공기가 찬 공기와 만나면 기온이 떨어져 미세한 물방울로 응결되는데, 이 물방울이 떠오르며 빛의 산란 작용 때문에 하얀 구름처럼 보이는 것입니다. 그렇다고 아무 때나 만날 수 있는 것은 아닙니다. 운이 따라야 하죠.

위양지는 사연 많은 저수지입니다. 신라 때 축조됐죠. 주차장 앞 현판에는 "선량한 백성들을 위해 축조했다"라는 설명이 쓰여 있어요. 원래 논에 물을 대던 수리 저수지였지만 인근에 거대한 가산저수지가 들어서면서 그 역할은 넘겨줬죠. 대신 그림처럼 아름다운 풍경으로 사람들을 불러 모으고 있습니다. 쓸모가 바뀐 셈입니다.

위양지의 명성은 아름다운 봄 풍경에서 시작됐습니다. 전국에서 가장 아름다운 이팝나무를 만날 수 있기 때문이죠. 봄이면 위양지 둘레의 오래된 이팝나무들에서 하얀 쌀밥 같은 아름다운 이팝 꽃이 만개하는데, 이팝나무가 고요한 수면에 거울처럼 비치는 모습은 황홀하다는 표현도 한참 모자랄 정도입니다. 그중 단연 으뜸은 연못에 떠있는 정자 담 너머죠. 1900년에 지어진 안동 권씨 문중 소유의 정자인 '완재정'입니다. 연못에 떠 있는 섬 하나에 지은 정자로, 당시에는 배로 드나들었지만 지금은 정자로 건너가는 다리가 놓여 걸어서도 들어갈 수 있습니다. 정자 담장을 끼고 있는 이팝나무가 꽃을 피우면

순백의 꽃들이 세상을 환하게 비춥니다. 화려하기로 벚꽃 못지않습니다. 이 모습을 담으려고 전국의 사진작가들이 모여듭니다.

위양지에서 오랫동안 사진을 찍어온 사람들은 봄보다 가을 풍경에 먼저 손을 들어줍니다. 여기에도 이유가 있습니다. 가을 위양지에는 겨울을 준비하는 청둥오리들이 한가롭게 물 위를 떠돌며 산책을 즐기고, 그 물속으로 형형색색 옷을 갈아입은 산과 들이 그대로 담겨 있기 때문이죠. 호수 주위의 수백 살 된 이팝나무와 느티나무는 물속에서 꿈꾸듯이 고요합니다. 여기에 물에 투영된 산 그림자는 마치 한 폭의 산수화를 보듯이 아름답습니다. 가을 이른 새벽마다 이 빼어난 풍경을 담으려는 사진 애호가들이 곳곳에 자리 잡는 이유도 여기 있죠. 특히 아침에 피어오르는 물안개에 젖은 저수지는 몽환적인 분위기까지 자아내 이색적이면서도 경이롭기까지 합니다.

가을은 고즈넉한 풍경이 그리워지는 계절입니다. 바람 따라 구름 따라 차분하게 거닐며 마음을 가다듬기 좋은 시기죠. 때로는 책을 읽거나 사색하기에도 좋고요. 이번 가을 새벽 물안개 피어오르는 위양지를 찾아 때로는 비우고, 때로는 채우며 마음 수양에 나서보는 것은 어떨까요.

멀 리 향 기 롭 고

봄바람에 넘실넘실
꽃 멀미도 반가운

경기 안산 풍도

● 풍도로 가는 배에는 설렘이 먼저 탑니다. 야생화의 낙원에 가기 때문이죠. 특히 3월이면 사람들로 북적입니다. '꽃 전쟁'이 시작되는 시기여서입니다. 저도 빠질 수 없죠. 그 꽃 전쟁을 참관하러 가는 길입니다.

　　풍도는 아주 작은 섬입니다. 행정구역상 경기도 안산에 속하지만 지리상으로는 충남 당진과 가깝습니다. 인천항에서 서남쪽으로는 43km, 대부도에서는 24km 떨어져 있죠. 거리상으로는 '고립된 섬'이 맞습니다. 오죽했으면 한국전쟁 당시에도 전쟁이 난 줄 몰랐다고 할 정도입니다. 그만큼 외딴곳이죠. 이 꼭꼭 숨겨진 섬이 외부로 알려진 것은 풍도바람꽃 때문입니다. 그게 2005년었는데, 그 시절에는 풍도라는 이름 대신 '꽃섬'이란 별칭으로 더 알려졌었죠.

　　그 후부터였을까요. 섬 풍경은 사뭇 달라졌습니다. 봄마다 풍도바람꽃을 비롯해 복수초·노루귀·풍도대극 등을 찾아 사람들이 모여듭니다. 고립된 섬은 이제 옛말이 되었습니다. 섬으로 가는 사람 사이에는 이런 말도 있더군요. '뱃멀미는 안 해도 꽃 멀미는 한다'고.

　　봄바람이 불면 풍도에는 노루귀와 복수초를 시작으로 다양한 야

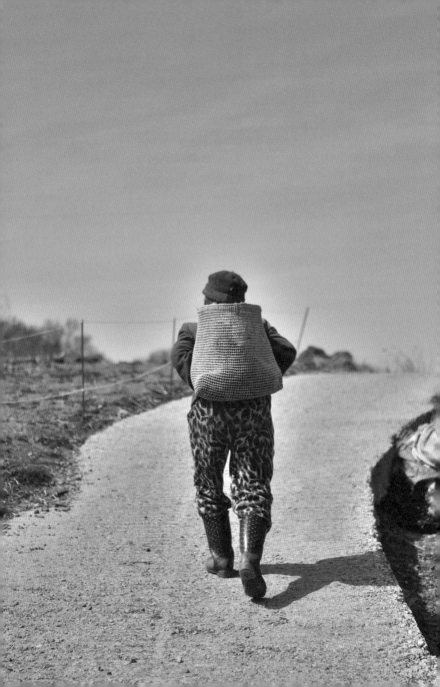

생화가 흐드러집니다. 초롱꽃·풍도대극·바람꽃 등 헤아리기 힘들 정도죠. 풍도에 야생화가 많은 이유로는 '외지다'는 이유가 가장 큽니다. 내륙에서 격리된 지역이라 사람의 간섭이 거의 없기 때문이죠. 여기에 해양성 기후도 한몫합니다. 겨울에도 춥지 않아서 야생화가 서식하기 좋고요. 또 강수량이 많고, 비교적 경사가 심한 후망산도 야생화가 뿌리를 내리는 데 유리합니다.

풍도 야생화 트레킹은 마을 뒤편의 은행나무에서 산길로 접어들면서 시작해요. 무려 400살이 넘은 이 나무는 이괄의 난을 피해 풍도로 피난 온 인조가 섬에 머문 기념으로 심은 것이라 전해집니다. 마을 사람들은 이 나무를 어수거목(御手巨木)이라고 부르며 풍도의 수호신으로 삼고 있죠. 이어 후망산 야생화 군락지를 감상하고, 군부대를 지나 풍도대극 군락지와 바위가 아름다운 북배를 거쳐 해안을 따라 선착장으로 돌아오는 길이 좋습니다.

후망산에서 가장 먼저 만난 야생화는 복수초입니다. 풍도에서 가장 흔한 야생화죠. 이곳의 복수초는 개복수초입니다. 꽃이 크고 색이 진한 것이 특징이죠. 꽃 아래 복슬복슬 자라난 진초록 잎과 가지가 노란 꽃과 잘 어울립니다. 그래서 여기 복수초는 아기곰처럼 귀여워요.

복수초 다음은 노루귀입니다. 분홍색 노루귀와 흰색 노루귀가 번갈아 나타나죠. 특유의 솜털이 눈길을 사로잡습니다. 노루귀는 긴 털로 덮인 잎이 노루의 귀를 닮았다 해 붙은 이름입니다. 새끼노루귀에 비해 잎에 무늬가 있고, 꽃이 잎보다 먼저 피며, 꽃받침이 짧은 점이 다르죠. 하지만 구분이 명확한 것은 아닙니다.

풍도바람꽃을 만날 차례입니다. 숲 안으로 들어서면 눈부시게 흰 바람꽃이 그득하죠. 여리고 고운 바람꽃 일가로는 너도바람꽃, 나도바람꽃, 변산바람꽃, 풍도바람꽃 등이 있습니다. 학명은 아네모네(Anemone). 바람의 딸이라는 뜻이죠. 풍도바람꽃은 변산바람꽃과 비슷하면서도 달라요. 풍도바람꽃은 변산바람꽃보다 큽니다. 변산바람꽃은 생존을 위한 진화로 꽃잎이 퇴화해 밀선이 2개로 갈라졌는데 풍도바람꽃은 밀선이 변산바람꽃보다 넓은 깔때기 모양이에요.

몸을 낮춰 바짝 웅크려 다소곳이 고개를 숙입니다. 가까이 다가가야 제대로 볼 수 있거든요. 그래도 꽃잎 안이 보일까 말까 합니다. 애간장을 태우네요. 자신의 속살까지 드러낸 매혹적인 아름다움과는 또 다르더군요. 세상 보기도 이와 같을 것입니다. 기꺼이 몸을 낮춰야 보일 때도 있는 것처럼요.

풍도에서 바라본 육도

풍도바람꽃

복수초

가파른 절벽 위
시리도록 처연한

강원 정선 동강

동강은 그 옛날 통나무를 뗏목으로 엮어 한양까지 띄워 보냈던 아우라지 뗏꾼들의 정선아리랑이 구성지게 울려 퍼지던 물길입니다. 옥색 실타래를 풀어놓은 듯 정선에서 영월까지 구절양장 51km를 흐르고 있죠. 이 동강을 병풍처럼 둘러싼 수직 절벽 바위에 동강할미꽃이 꽃망울을 터트렸습니다. 이 멋진 봄 손님을 맞이하기 위해 강원도 정선의 귤암마을로 향합니다. 국내에서 거의 유일한 동강할미꽃 자생지거든요.

귤암마을까지 가기 위해서는 적지 않은 노력이 필요해요. 고속도로와 국도를 빠져나와 절벽에 맞닿은 꼬불꼬불한 동강변 도로를 한참 달려야 하죠. 길 여기저기 '낙석 주의' 표지판이 세워져 있을 정도로 험난한 길입니다. 동강할미꽃을 만나는 여정은 여기서 끝이 아닙니다. 동강할미꽃은 장미나 튤립처럼 꽃밭을 한 가지 색으로 채우며 흐드러진 꽃이 아니기 때문입니다. 동강할미꽃의 꽃밭은 동강의 가파른 회색 뼈대, 즉 절벽입니다. 눈을 부릅뜨고 바위벽을 한참을 찾아야 그 틈에서 손을 들고 있는 보랏빛 꽃을 만날 수 있어요.

할미꽃이라는 이름은 사실 꽃보다 열매의 모양에서 유래했다 해

171

요. 흰 수염이 늘어진 열매가 할머니의 하얀 머리 같기 때문이라나요? 하지만 동강할미꽃은 고개를 숙이는 일반 할미꽃과 달리 하늘을 보고 꽃을 틔웁니다. 그 모습이 할머니보다는 새색시 같습니다. 봄이면 흑갈색 뿌리에서 잎이 무더기로 나와 비스듬히 퍼지면 하나의 줄기에 3~7개의 작은 잎으로 꽃을 피우죠. 꽃은 자주색·홍자색·분홍색·흰색 등으로 다양합니다. 겉에는 흰 털이 빽빽합니다.

동강에 기대 사는 이들은 그냥 할미꽃이라고 불러왔다고 합니다. 동강할미꽃이란 근사한 이름을 얻게 된 건 최근이래요. 1998년 봄, 식물사진가 김정명이 동강을 거슬러 오르며 생태사진을 찍다가 이 꽃을 발견하고 이듬해 자신의 사진으로 구성한 꽃 달력을 통해 처음 세상에 알리면서 동강할미꽃이라 불리기 시작했다고 합니다.

아찔한 절벽에 자태 고운 동강할미꽃이 보석처럼 박혀 있는 풍경은 말로 다 할 수 없을 만큼 아름답습니다. 여기에 봄비까지 적셔주면 더 처연하고 시리기까지 합니다. 풀 한 포기 자라기 어려운 가파른 바위벽을 여리디여린 꽃이 뚫고 올라왔다는 사실도 놀라운데, 겨울이 남기고 간 스산함에서도 꽃을 피워낸 존재가 동강할미꽃뿐이라는 데 또 한 번 놀라죠. 강인함과 생명력이 더 주목받긴 하지만 동강할미꽃은 그 자체로 매우 아름답습니다. 겨울 잔재 속에서 선명하게

비에 촉촉히 젖은 동강할미꽃이 절벽 사이 바위 틈으로 꽃망울을 터뜨렸다

두드러지는 보랏빛은 봄의 한복판 장미의 색 이상으로 화려합니다.

함께 있는 동강고랭이도 동강할미꽃만큼 귀한 식물인데, 암수 구분이 선명해 더욱 돋보이더군요. 지난해에 죽은 잎이 수염처럼 축축 처져 있는 가운데 초록 새잎이 올라 노랗고 하얀 꽃을 피웁니다. 노란빛은 수꽃, 하얀색은 암꽃입니다. 동강고랭이 역시 이곳에서만 볼수 있는 한국 특산종입니다. 여기에 맨몸 드러냈던 나무에도 연초록 이파리가 살며시 앉고 늘어진 버드나무 가지도 낭창낭창 봄바람에 춤을 추더군요. 동강에도 설레는 봄이 오고 있었습니다.

예쁘고 씩씩한 것들이
흐드러지게 춤을 추는

강원 태백과 정선 분주령

● 분주령은 강원도 태백과 정선
에 걸친 고갯길입니다. 함백산(1,573m)과 대덕산(1,307m)을 잇는
능선길이죠. 특히 야생화로 이름난 곳입니다. 우리나라에서는 첫손
에 꼽을 정도로 화려한 꽃밭을 자랑합니다. 두문동재(싸리재)에서 금
대봉·분주령·대덕산에 이르는 야생화 군락지는 대표적인 야생화 탐
방코스입니다.

분주령은 봄꽃을 보내고 여름꽃을 맞는 초여름에 찾기 좋은 곳입
니다. 비 내리고 안개 자욱한 우중충한 날씨에도 돋보이는 곳이죠.
비바람 몰아치는 숲길에서 늦은 봄꽃이며 여름꽃을 만날 수 있습니
다. 빗방울 머금은 꿩의다리, 노랑장대, 미나리아재비, 꽃쥐손이 등
등 이름도 정겨운 야생화들이 지천으로 널려 있죠.

트레킹 시작점은 두문동재 감시초소입니다. 금대봉(1,418m)과 대
덕산으로 향하는 길입니다. 건너편으로는 은대봉과 함백산으로 길
이 이어집니다. 야생화로 유명한 이 일대는 '금대봉 대덕산 생태 경
관 보전 지역'으로 1일 출입 인원을 300명으로 제한하는 구역입니다.
예약을 하거나 일찍 움직이는 부지런함이 필요하죠. 1993년 환경부

와 전문가들은 조사를 통해 금대봉, 대덕산 일대가 우리나라 자연생태 자원의 보고라는 사실을 알게 된 후 약 400만m²(120만 평)에 이르는 이곳을 자연생태 보전 지역으로 지정했습니다.

이곳에는 대체 어떤 식생들이 자리하고 있을까요. 이름도 생소한 '꿩의다리' '기린초' '터리풀' '홀아비바람꽃' '미나리냉이' '앵초' '노루오줌' 등등. 우리나라에서만 자라는 야생화들이 곳곳에서 자생하고 있더군요. '대성쓴풀'과 '모데미풀' '한계령풀' 등 이곳에서 처음 발견된 희귀식물도 많습니다.

겨울을 뺀 나머지 계절에는 쉴 틈 없이 새로운 꽃을 피워내는 통에 '산상화원'이라 불리고 있을 정도죠. 이 길에 들어서는 순간, 그 이유를 저절로 이해하게 될 거예요.

이 길에서 뜻밖의 희귀식물도 만났습니다. 식물체 전체가 수정체처럼 하얗고 투명한 수정란풀이었습니다. 숲속의 작은 요정을 만난 기분이었어요. 여름 숲에는 낙엽 속에 남은 양분을 먹고사는 부생식물이 있는데, 이 수정란풀도 대표적인 부생식물입니다. 오랜 시간 나뭇잎이 쌓여 만들어진 부식토에 뿌리를 내리고, 그 속에 남은 양분을 먹고 자라죠.

수정란풀을 만나려면 오래된 숲으로 가야 합니다. 발견하기 쉽지

두문동재 트레킹

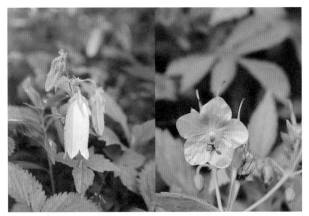

지천으로 피어난 다양한 야생화들

범꼬리

나비나물

꽃쥐손이

수정란풀

금대봉 야생화 트레킹

태백 이끼폭포

않고, 무리 지어 자라기 때문에 하나가 있으면 주변에 더 있을 확률이 높다고 하니 다음번엔 함께 찾아보는 것도 좋겠어요.

금대봉 일대는 마지막 봄꽃이 향연을 펼치고 있더군요. 이제 막 여름꽃들이 꽃대를 세워 작은 꽃봉오리를 내밀기 시작합니다. 고개 정상 낙엽송 숲에서부터 만항재 들머리 산자락까지, 봄부터 가을까지 자연산 꽃들이 쉴 새 없이 피고 지며 산속 정원을 이룹니다.

아직 이르다고 해도 한두 번 허리 굽혀 풀숲을 들여다보면 금세 알 수 있죠. 그 예쁘고 씩씩한 것들이 곳곳에서 깨끗한 얼굴로 세상을 향해 고개 들고 있다는 것을. 보라색 범꼬리, 노란색 꽃들을 피워 올린 미나리아재비, 연분홍 꽃쥐손이, 얼핏 보면 먼지가 뭉친 것처럼 지저분해 보이는 산괭이눈다리, 전호, 노랑장대까지 앙증맞고 여리고 우아한 꽃들이 총천연색 빛깔로 돋아납니다. 아쉽게도 거센 장맛비에 대덕산까지 가지는 못하고 다시 두문동재로 돌아왔습니다. 날씨가 허락한다면 금대봉을 지나 분주령 대덕산까지 걸으며 산상화원을 더 즐겨보는 것도 좋을 것 같습니다.

연분홍 치마가
봄 바 람 에

전북 완주 금낭화 군락지

● 산도, 하늘도 푸른 봄날입니다.

천지 사방이 눈부시게 푸릅니다. 숲은 신록으로 우거지고, 어디를 가나 화사한 얼굴을 내민 꽃길이 이어집니다. 하나 아쉬운 것은 이렇게 아름다운 봄날은 생각보다 짧다는 것입니다. 그래서인지 봄날의 감동은 더 커지더군요. 이렇게 짧게 지나가는 봄날에 가봐야 할 곳이 있다면 전북 완주입니다. 송광사의 아름다운 벚꽃과 순백의 조팝나무, 그리고 화려한 철쭉이 활짝 웃으며 나그네를 반기는 고장입니다. 그리고 수줍게 얼굴 내민 연분홍빛 금낭화가 살며시 고개 숙이며 새침하게 인사를 건넵니다.

대아수목원은 완주에서 봄의 기운이 가장 충만한 곳이에요. 시기마다 매화며, 벚꽃이며, 철쭉이며, 꽃잔디 등 봄꽃의 대향연이 펼쳐지는 곳이죠. 그중에서도 당신께 들려줄 봄 이야기의 주인공은 금낭화입니다. 국내 최대 규모의 금낭화 군락지가 이곳에 있어요. 금낭화는 4월 말부터 5월 중순까지가 절정이니 꼭 날짜를 맞춰서 가야 그 귀한 얼굴을 볼 수 있답니다.

금낭화를 찾아가는 길은 약간의 발품이 필요합니다. 주차장에 차

를 대고 입구 오른쪽에 난 산길에 '금낭화 군락지 가는 길' 안내 팻말이 있습니다. 여기서 30분가량 푸른 숲길을 올라야 하죠. 숲길 끝에는 목책과 나무 계단이 실치된 경사신 풀밭이 나타납니다. 그 사이로 뿜어져 나오는 연둣빛 향기에 저절로 발길이 향하더군요. 마침내 다가선 그곳엔 연분홍빛 물결이 출렁입니다. '당신을 따르겠습니다'라는 겸손과 순종의 꽃말을 가진 금낭화였습니다.

금낭화는 우리나라를 대표하는 봄 야생화 중 하나입니다. 휘어진 가지 끝부분에 복주머니 같기도 하고, 일부러 접은 하트 같기도 한 분홍색 꽃들이 줄줄이 달려 있죠. 향기는 특별할 게 없지만 작은 하트 모양의 분홍색 꽃잎 밑으로 흰색의 또 다른 꽃잎이 비어져 나와 있어 보면 볼수록 '예쁘다'는 감탄사를 터트리게 합니다.

금낭화는 운장산 줄기 산자락 북동사면에 걸쳐 피어 있어요. 계단을 따라 무리 지어 핀 금낭화를 구경하고 오는 것이 좋습니다. 잘 살펴보면 금낭화뿐 아니라 윤판나물꽃, 애기똥풀, 앵초, 별꽃 등 다양한 야생화도 함께 만날 수 있죠. 탐방로 길이는 660m. 야외학습장도 있어 아이들과 와도 좋겠어요. 여기서 팁 하나. 금낭화의 선명한 분홍빛 그림을 감상하고 싶다면 맑은 날의 오전이 좋다는 것입니다. 더 예쁜 금낭화를 보고 싶다면 일찍 일어나야겠네요. 금낭화의 화려하

고 아름다운 자태를 감상하려면 그 정도 수고는 감수해야 한다는 이야기입니다.

봄의 발걸음은 정말 빨라요. 벚꽃은 인제 피었나 시는지도 모르게 꽃비 되어 흩어지죠. 잠시만 한눈팔아도 봄은 이미 저만치 달려가버리고. 만약 벚꽃이 진다면 그 아쉬움을 달래주는 꽃은 철쭉입니다.

완주엔 숨겨진 철쭉 명소도 있습니다. 화산면의 화산꽃동산입니다. 차 한 대가 지나갈 정도의 산책로를 따라 걸어 들어가면 길 끝에 비밀의 화원이 숨겨져 있어요. 이 꽃동산은 30여 년 전 한 개인이 10만여 평의 동산에 철쭉을 심어 조성한 곳이죠. 길옆으로는 금낭화 등 다양한 야생화도 만날 수 있습니다. 알록달록 저마다의 색을 뽐내는 꽃들이 가득한 '꽃동산'입니다.

이 꽃동산에서 가장 신경 쓴 부분이 바로 철쭉입니다. 산비탈 한쪽 사면이 온통 붉은빛이에요. 잘 가꾼 정원처럼 반듯하게 꾸며놓았습니다. 그 사이로 난 덱으로 탐방객은 쉽게 철쭉꽃밭 사이를 오갈 수 있어요. 잠시 가던 길을 멈추고 주위를 둘러보면 꽃밭에 둘러싸여 있는 자신을 발견할 수 있죠. 이 화려한 꽃동산의 풍경을 바라보고 있노라면 누구나 이곳에서 시인이 되고 화가가 될 것만 같은 기분이 들게 됩니다.

산 자 락 을 압 도 하 는
노 란 꽃 의 기 세 에 반 할

전북 무주 적상산 노랑매미꽃 군락지

● "천지간에 꽃입니다./ 눈 가고 마음 가도 발길 닿은 곳마다 꽃입니다./ 생각지도 않은 곳에서 지금 꽃이 피고 못 견디겠어요."

집을 나서는 길에 김용택 시인의 시구절 하나를 마음에 담았습니다. 전북 무주의 적상산 정상에 노랑매미꽃(피나물)이 마지막 봄꽃 향연을 펼치고 있다는 소식을 듣고선 마음이 먼저 설레었기 때문입니다.

적상산은 여인의 붉은 치마를 닮았다 해 이름 붙었죠. 인근 덕유산의 유명세에 가려 그리 알려지진 않았지만 제법 비경이 많은 곳입니다. 정상까지 가는 길도 비교적 수월합니다. 도로 폭이 좁은 산림도로(임도)가 아니기 때문이죠. 구절양장의 길이긴 해도 널찍하고 쾌적한 데다 도로 옆도 정비가 잘 돼 있어 운전하기 쉽습니다.

안국사에서 향로봉까지 이르는 숲길. 이즈음 산책로로 손색이 없어요. 왕복해서 약 4.5km 남짓한 거리입니다. 출발지는 안국사 해우소. 샛길로 난 부드러운 길을 따라 산책하듯 20여 분 걸으면 안렴대. 적상산에서 가장 빼어난 전망을 자랑하는 곳입니다. 적상산 남쪽 층

암절벽 위에 올라선 안렴대는 사방이 낭떠러지인데, 남쪽 조망이 좋고 낙조도 일품이라 안렴대가 실질적인 직상산의 정상 역할을 합니다. 안렴대에서 정상인 향로봉까지는 약 2km 거리. 좁지만 그리 힘든 길도 아닙니다.

안렴대에서 산책하듯 숲길을 20여 분 걷다가 갑작스레 주변이 환해지는 듯한 느낌이 들어 고개를 돌려보면 샛노란 노랑매미꽃 군락이 끝없이 이어집니다. 길섶과 숲속, 언덕배기에 노랑매미꽃이 흐드

적상산을 뒤덮은 노랑매미꽃

러지게 피어 화사한 꽃길을 이루고 있어요. 초록 잎새 위 활짝 핀 노랑매미꽃에 봄 햇살이라도 내려앉으면 꼬마전구를 켜놓은 듯 영롱하고도 몽환적인 분위기를 자아냅니다. 꽃받침은 윤기가 흐르고, 꽃잎은 밝고 화사해요. 나무가 우거지고 습기가 많은 곳을 좋아해 깊은 산길에서야 만날 수 있습니다. 대부분의 봄꽃이 키가 작은 데 비해 노랑매미꽃은 30cm 정도로 훌쩍 자라 큰 군락을 이뤄 마치 산중화원을 연상케 합니다. 노랑매미꽃은 군락을 이룬 모습이 더 예뻐요. 마치 노랑나비들이 땅을 뒤덮고 앉아 있는 듯한 모습입니다. 그래서 꽃말이 '봄나비'인가 봅니다. 이 예쁘고 화사한 꽃에 왜 피나물이라는 이름도 붙은 것일까요. 꽃의 줄기를 자르면 단면에서 붉은빛을 띤 유액이 분비되는데, 이것이 마치 피처럼 보인다고 해서 붙여졌답니다.

들녘의 봄꽃들은 시든 지 오래지만 적상산 산마루는 고운 노랑매미꽃이 차지하고 있더군요. 이 산중의 봄은 이제 막 시작되는 듯싶어요. 고산지대를 화사하게 수놓은 들꽃들은 산 아래 봄꽃과는 느낌부터 다릅니다. 마치 영산의 기운을 받기라도 한 듯 햇살이 내려앉은 자태가 신비스럽기까지 합니다. 간간이 보랏빛 벌깨덩굴 등의 들꽃들도 눈에 띄었습니다. 이제 해마다 봄이 오면 적상산 산자락을 압도하고 있는 노랑나비의 기세를 오랫동안 잊지 못할 듯합니다.

그 늘 마 저
붉 은 꽃 바 다

전남 강진 백련사 동백 숲과
백운동 별서정원

● 숲은 그늘마저 붉습니다. 깊고 넓은 푸른 숲속에 선홍빛 꽃이 노을처럼 깔렸기 때문입니다. 멀리서 보면 초록빛 숲 그늘에 깔린 붉은 융단 같고, 가까이서 보면 화려한 왕관 같습니다. 동백 이야기입니다.

그 붉은 꽃바다에 풍덩 빠지고 싶어 전남 강진으로 향합니다. 발길 닿는 곳마다 시간이 빚어낸 그윽한 정취로 눈과 마음을 사로잡는 곳이죠. 다산 정약용이 〈목민심서〉를 완성한 유배의 땅이자 진각국사의 혼이 어린 월남사지, 미술사에서 중요한 위치일 뿐 아니라 탄성을 자아내는 무위사, 고려청자의 혼이 서린 청자 도요지이기도 합니다. 조선을 해외에 최초로 알린 하멜의 거주지도 여기입니다. 이뿐이겠어요. 멋과 운치를 완상할 수 있는 '백운동 별서정원', 강진만을 배경으로 드넓게 펼쳐진 갈대숲, 해풍을 벗 삼은 드넓은 차밭에 이르기까지. 강진에서는 이 모든 것들을 품고 가기에 가슴이 뛰어 숨 쉴 겨를이 없습니다.

먼저 백련사로 향합니다. 백련사는 통일신라시대 고찰인데 예전에는 만덕사로 불렸죠. 백련사는 국사를 많이 배출한 사찰로도 유명

합니다. 원묘국사 요세 스님을 시작으로 고려시대 120년간 총 8명의 국사를 배출했습니다. 조선시대에도 8명의 큰스님을 배출하는 등 명성을 이어갔죠.

백련사를 찾은 이유는 동백 숲 때문입니다. 동백나무 1,500여 그루가 절을 에워싸고 있는데 모두 천연기념물로 지정된 나무입니다. 절 앞의 숲도 대단하지만 백련사 사적비에서 더 서쪽으로 가서 허물어진 행호토성 너머로 펼쳐지는 동백 숲이 진짜입니다. 이곳의 동백나무들은 해묵어서 둥치가 기둥만큼이나 굵어요. 3월 말 즈음의 동백 숲은 감동적이기까지 합니다. 동백꽃이 한꺼번에 피어오르고, 떨어져 황홀할 정도죠. 울창한 숲속 평지에 붉은 융단처럼 깔린 동백은 아름답다 못해 처연하기까지 하더군요.

백련사를 나와 월출산 아래 백운동 별서정원으로 향합니다. 담양 소쇄원, 보길도 부용동과 함께 호남 3대 원림으로 불리는 곳이죠. 정원 주위는 봄기운이 가득해요. 붉은 꽃을 떨구고 있는 아름드리 동백 숲은 어둑하고, 담 밖으로는 물길을 끌어들여 만든 계곡의 물소리가 청아합니다. 이 숲에 백운동 별서정원이 들어앉아 있습니다.

이 정원의 주인은 조선 중기의 처사 이담로(1627~?)입니다. 그가 말년에 둘째 손자 이언길(1684~1767)을 데리고 들어와 은거하며 짓

백련사에서 다산초당 가는 길 동백 숲

고 가꿨다죠. 그는 월출산의 암봉인 옥판봉 아래 3칸짜리 초가를 짓고, 마당에는 계곡물을 끌어들어 아홉 굽이 물길을 만들었습니다. 이 정원은 다신 정약용을 만나 더욱 빛을 발합니다. 다산은 정원의 아름다움에 단번에 매료됐죠. 이에 다산은 정원 주변의 빼어난 풍경 12곳을 정해 '백운동 12경(景)'을 정하고, 초의선사를 불러 그림을 그리게 한 뒤 자신의 친필 시를 한데 묶어 〈백운첩〉으로 남겼습니다.

하지만 이후 사람들의 관심 밖에서 멀어지며 방치되었습니다. 허물어진 담과 쓰러져가는 농가는 그곳이 정원이었다는 사실조차 믿을 수 없게 했죠. 그러던 것이 정원 발굴과 복원을 거쳐 지금의 모습으로 다시 태어났습니다. 다산이 남기고 간 〈백운첩〉을 근거로 재현한 것입니다. 완벽하게 다시 만들어내지는 못했지만 12경의 한 자락을 느끼는 데 부족함이 없습니다.

지금의 정원에는 다산이 보지 못한 아름다움이 숨겨져 있습니다. 바로 동백입니다. 백운동 정원의 동백은 다른 곳의 동백과는 좀 다릅니다. 꽃잎이 두껍고, 꽃이 크죠. 색감도 훨씬 짙습니다. 계곡 사이로 동백이 흐르는데 마치 꽃배를 띄운 듯합니다. 그 자체만으로도 순수하고 아름답지만 때로는 물에 젖은 모습이 더 청초하면서도 매혹적이더군요.

백운동 별서정원 동백나무 아래 붉은 융단처럼 떨어진 동백꽃

백련사 서쪽 너머의 동백 숲 부도

별서정원 앞 바위에 새겨진 백운동 글귀

설움이자 희망인
나무가 꾸는 꿈

＿

전남 구례 산수유마을

● 남녘의 산과 들이 향기로워지기 시작합니다. 봄의 전령사 복수초와 노루귀가 봄소식을 알리더니 이내 남녘은 꽃무릇으로 뒤덮이더군요. 강마을도, 산마을도 꽃그늘에 잠겨 꽃향기 은은한 아지랑이를 피워올리고 있었습니다. 봄내음 가득한 꽃향기를 따라 전남 구례 산수유마을로 향합니다.

구례의 봄꽃은 단연 산수유죠. 3월 중순부터 노란 꽃들이 활짝 피어나 4월 초까지 절정기를 맞습니다. 개나리처럼 샛노란 빛깔은 아니지만 노란색 안개가 마을을 덮은 듯 은은한 봄빛이 장관을 이룹니다. 오가는 길에서 만나는 옛 정취 가득한 마을에선 소박하지만 내력 깊은 볼거리와 이야기들도 기다리고 있었습니다.

"산수유는 다만 어른거리는 꽃의 그림자로서 피어난다. 그러나 이 그림자 속에는 빛이 가득하다. 빛은 이 그림자 속에 오글오글 모여서 들끓는다. 산수유는 존재로서의 중량감이 전혀 없다. 꽃송이는 보이지 않고, 꽃의 어렴풋한 기운만 파스텔처럼 산야에 번져 있다. (중략) 그래서 산수유는 꽃이 아니라 나무가 꾸는 꿈처럼 보인다."

소설가 김훈은 수필집 〈자전거 여행〉에서 산수유꽃을 이렇게 묘

산동마을 시목 옆 산수유나무

사했습니다. 산수유꽃을 이처럼 잘 그려낼 수가 있을까요.

산수유는 지금부터 1,000년 전 중국 산둥성에서 구례로 시집온 며느리가 가져와 처음으로 심었다고 합니다. 산동면이라는 이름도 거기서 유래했다 하네요. 각종 한약재로 쓰이는 산수유는 이 동네를 먹여 살려 '대학나무'로 불리기도 했죠. 20~30년 전만 해도 산수유나무 두세 그루만 있으면 자식을 대학에 보낼 수 있었기 때문입니다. 집집마다 산수유나무를 심게 된 이유입니다. 이들에게 산수유나무는 큰 재산이었던 셈입니다.

수많은 이야기를 뒤로하고 꽃마중에 나섭니다. 산수유마을 입구에 자리한 산수유문화관이 들머리죠. 여기서부터 반곡·하위·상위마을이 이어집니다. 여행객들의 발길이 가장 많은 곳이죠. 지리산나들이장터부터 구산공원, 산수유사랑공원까지 산수유꽃 산책로가 조성돼 있어 둘러보기에 편합니다.

산수유문화관에서 반곡마을은 약 600m 떨어져 있어요. 대음교를 중심으로 지리산에서 흘러내리는 서시천과 반석이 산수유꽃과 어우러진 곳이죠. 그 주변으로 산수유나무 군락을 따라 산책로가 나 있어 산수유꽃을 만끽하기에도 좋습니다. 곳곳에 산수유꽃이 흐드러진 풍경을 사진이나 화폭에 담는 사람부터 추억을 남기려는 연인·가

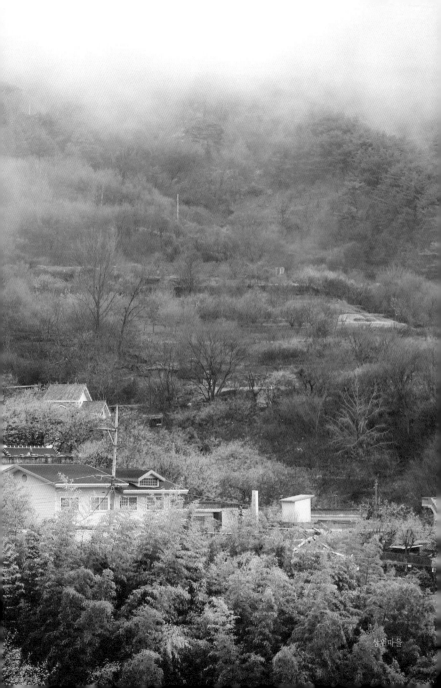

상위마을

족·친구들이 꽃과 어우러져 한 폭의 그림이 되네요.

하위마을은 지리산 만복대 아래 자리 잡고 있죠. 임진왜란 때 피란민들이 들어와 조성한 마을로, 산수유마을에서 가장 높고 깊은 곳에 들어앉았습니다. 한때 80여 호에 달했다는데 여순사건과 한국전쟁을 겪으면서 남자들이 죽거나 뿔뿔이 흩어지고, 지금은 20여 가구만 남아 산수유를 가꾸며 살아가고 있습니다. 산수유나무 군락과 돌담, 시골집이 한데 어울려 정감 어린 시골 풍경이 펼쳐집니다. 천상의 풍경이라 할 정도로 눈부신 경관입니다.

현천마을은 40여 가구가 사는 작은 마을입니다. 마을 입구의 저수지 현천제는 산책로와 지리산 둘레길이 이어지는 코스인데다 저수지에 비치는 산수유꽃이 아름다워 찾는 이들이 부쩍 많은 곳 중 하나입니다. 저수지에서 오른쪽으로 올라가면 전망대가 나타납니다. 현천마을의 원색 지붕과 산수유꽃이 아름답게 펼쳐져요. 마을 곳곳을 이어주는 돌담과 산수유꽃이 어우러져 있는 모습에는 봄기운이 가득합니다.

현천마을

향은 　깊고
마음은 　통하고

경남 양산 통도사 자장매

● '꽃 중의 으뜸 꽃'이라 불리는
매화. 진한 향기와 화사한 빛깔로 가장 먼저 봄소식을 전하는 꽃입니
다. 대체로 전남 광양·해남 등 대규모 매실농원에서 무리지어 피는
모습이 유명하지만 경남 동부지역에도 볼만한 매화 경관들이 꽤 많
이 있습니다. 경남 양산의 대가람, 통도사가 대표적이죠. 산사의 마
당에 핀 매화를 들여다보고 그 향기를 맡다보면 추위 속에서도 일찌
감치 탐매한 선인들의 마음을 저도 짙게 느껴볼 수 있겠지요.

채비를 갖추고 절집 가득 그윽한 매화향을 맡으러 양산으로 향합
니다. 이른 매화가 꽃망울을 터뜨렸다는 소식이 전해졌기 때문입니
다. 통도사의 매화는 순천의 선암사처럼 경내에 많지 않습니다. 사실
통도사의 매화가 유명한 것은 추위가 다 물러가기 전에 일찍 꽃망울
을 터뜨리기 때문입니다.

통도사에는 이름난 홍매 세 그루가 있습니다. 극락전 옆에 두 그
루, 영각 앞에 한 그루가 있죠. 극락전 옆 두 그루 중 하나는 매우 연
한 분홍색(홑겹 담홍매), 하나는 진한 분홍색(여러 겹 만첩홍매)입니
다. 영각 앞의 매화는 신기하게도 둘을 섞은 듯 중간 분홍색이에요.

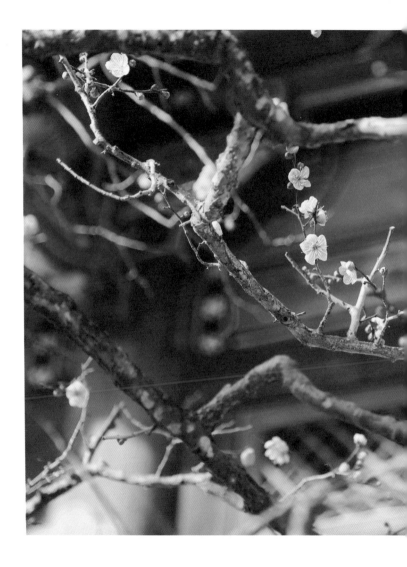

이 영각 앞 한 그루의 매화나무가 '자장매(慈藏梅)'입니다. 통도사를 창건한 자장율사의 법명에서 비롯했죠. 나무 나이만 무려 370년 정도. 이 자장매에 담긴 이야기는 이렇습니다. 임진왜란 후 통도사 중창에 나선 우운대사가 1643년 대웅전과 금강계단을 축조하고, 참회하는 마음으로 불타버린 역대 불교계 스승의 영정을 모시는 영각을 건립합니다. 이후 상량보를 올리고 낙성을 마치니 마당에 홀연히 매화 싹이 자라나 해마다 음력 섣달에 연분홍 꽃을 피웠죠. 사람들은 통도사를 창건한 자장율사의 마음이라고 믿어 자장매라 불렀다고 합니다.

나무도 오래되면 이름이 붙듯 우리나라 매화 중 수백 년 묵은 것들도 각기 다른 이름이 있습니다. 선암사 원통전의 '선암매', 지리산 산천재의 '남명매', 단속사지 '정당매', 남사예담촌의 '원정매'가 대표적입니다. 그만큼 옛사람들은 매화를 사랑하고 아꼈습니다.

알고 보면 매화도 종류가 여러 가지입니다. 전통적으로는 꽃의 색깔과 형태, 나무 모습 등에 따라 매화를 구분합니다. 그 가짓수만 무려 20여 가지죠. 요즘에는 다양한 접목 기술이 발달해 수백 종류의 개량 매화들이 새로 생겨나고 있어요. 우리 토종매는 꽃잎의 색깔에 따라 백매와 홍매로 나뉩니다. 또 꽃받침의 색깔에 따라 홍매와 청매

로 나누기도 합니다. 다만 백매와 청매는 둘 다 꽃잎이 흰색이라 구분하기가 쉽지는 않아요.

통도사의 자장매가 꽃망울을 터트리기 시작했습니다. 아직도 밤마다 찾아오는 영하의 날씨 탓에 꽃잎은 시들했지만, 그 고고한 자태만은 여전하더군요. 비록 몇 송이뿐인 매화지만 자장매의 향기는 유난히 그윽했습니다. 그 작은 수로도 넓은 절집 구석구석마다 매화 향이 점점 채워지고 있었습니다. 홍매화가 볼만하게 피어날 즈음이면 이 넓은 절집이 그윽한 매화향으로 빼곡히 채워지지 않을까 싶었습니다.

이 오래된 고찰도 같이 들여다봅니다. 통도사는 신라시대 선덕여왕 때 창건한 대가람입니다. 자장율사가 당나라에서 석가모니의 가사와 진신사리를 가져와 이를 보관할 목적으로 지었다죠. 통도사를 국내 삼보사찰 중 불보사찰로 부르는 이유도 이 때문입니다. 참고로 부처의 말씀을 기록한 대장경을 모신 해인사를 '법보사찰'이라 하고, 보조국사 지눌을 비롯해 국사 16명을 배출한 송광사는 '승보사찰', 석가모니의 진신사리를 모신 통도사를 '불보사찰'로 꼽습니다. 통도사에 불상이 없는 이유도 석가모니의 가사와 진신사리를 모셨기 때문입니다.

이야기를 만나고

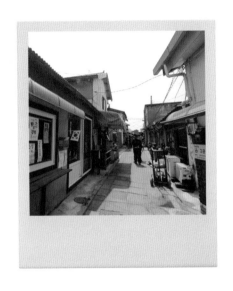

서 러 운 마 음 이
덩 그 러 니

|

인천 강화 교동도

214

● '섬'은 감옥이었습니다. 지리적 영향이 컸죠. 바닷물이나 강물로 둘러싸여 세상과 교류가 쉽지 않았기 때문입니다. 과거 역적이나 중죄인을 먼 섬으로 유배를 보낸 이유입니다. 경남 남해나 거제, 전남 신안의 흑산도도 마찬가지였죠. 교동도도 그중 하나였습니다. 다만 왕이나 왕족들을 이곳에 보낸 것이 다른 점입니다. 고려 21대 왕이었던 희종도, 패악을 일삼은 연산군도, 세종의 셋째 아들 안평대군도 여기서 생을 마감했습니다.

다양한 그림이 그려진 대룡시장 벽

그렇게 교동도는 오랜 기간 고립과 분리의 섬이었죠. 지금도 당시와 비슷합니다. 해안선 대부분은 철조망으로 둘러싸여 있죠. 뚫린 곳이라고는 남동쪽의 포구 두세 곳뿐입니다. 이마저도 철저한 통제를 받고 있어요. 이유가 있습니다. 섬의 북쪽도, 서쪽도 모두 북한 땅인 최전방 지역이기 때문이죠.

교동도는 경기만 최북단에 있어요. '교동'이라는 땅 이름은 신라 경덕왕 때의 '교동현'에서 시작됐죠. 그전에는 '대운도'라 불리기도 했습니다. 이후 이웃한 강화도와 통합과 분리를 반복하며 행정구역도 군과 읍을 오갔습니다. '교동면'으로 정착한 것은 일제강점기인

대룡시장 앞 곳곳에 붙어 있는 재미있는 옛날 표어들

대룡시장 신발 가게

대룡시장 말타기 놀이 조형물과 놀이 벽화

옛 정취를 그대로 간직한 교동이발관

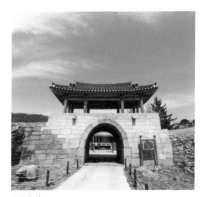

교동읍성

데, 교동군과 강화군이 합해져 오늘에 이르렀지요.

교동도는 섬 아닌 섬이 됐습니다. 2014년 연륙교인 교동대교를 개통하면서 육지와 이어졌지만 이웃한 석모도와 달리 민간인출입통제선 너머에 있기 때문입니다. 그렇다고 출입 절차가 까다로운 편은 아닙니다. 신분증을 보여주고, 방문 목적을 설명하면 출입증을 발급받을 수 있습니다. 그래도 자정부터 오전 4시까지는 통행금지에 묶여 섬 안으로 들어갈 수도 없고, 섬 밖으로 나올 수 없다는 불편함이 있기는 합니다.

지금의 교동도는 실향민의 땅이에요. 한국전쟁 당시 황해도 연백에서 피난 온 사람들이 하나둘 모여들었기 때문입니다. 피란민이 어느 정도 들어왔는지에 대한 정확한 통계는 없지만 1965년 발표한 인구조사에서 교동도에 1만 2,000여 명이 살고 있었다는 기록은 남아 있죠. 불과 3,000여 명이 사는 지금과는 전혀 다른 세상이었겠지요?

피란민들은 교동도에 뿌리를 내렸는데 잠시 머물다 전쟁이 끝나면 그리운 고향으로 돌아가겠다고 마련한 임시 거처였죠. 그렇게 섬에 정착한 실향민들이 물건을 사고팔면서 교동도에 시장이 들어섰습니다. 자신들의 고향인 연백시장을 본뜬 대룡시장입니다. 시장 분위기도 과거 모습에 머물러 있습니다. 500m가 안 되는 시장 골목 양쪽

으로 슬레이트 건물이 1960년대 풍경을 고스란히 간직하고 있어요. 촌스럽지만 정겹고 순박합니다. 긴 시간이 흘렀지만 고향 땅을 밟지 못한 채 세상을 떠난 실향민들 때문인지 아련해지는 그런 곳입니다.

대룡시장은 변한 게 거의 없습니다. 시장 안으로 더 들어서면 낡은 이발소도 있고, 달걀을 띄운 쌍화차를 내는 찻집도 있습니다. 오래전 그대로의 모습을 간직한 약방도 있죠. 마치 영화 세트장에 들어선 느낌입니다. 다만 장사하던 실향민 대부분이 세상을 떠났을 뿐이죠. 이 낡고 허름한 시장 골목을 찾는 이들이 많아졌습니다. 그러다 보니 과거의 낡은 느낌도 점점 사라져가고 있죠. 다시 한번 교동도에 변화의 바람이 불어오고 있는 겁니다.

참, 당신이 대룡시장을 찾는다면 제일 먼저 '교동제비집'에 들르면 좋겠어요. 한 통신회사가 마을에 기탁해 자율 운영하는 곳인데, 여기서 관광 안내를 받거나 자전거와 스마트 워치를 대여할 수도 있어요. 또 자기 얼굴을 새겨넣은 '교동신문'을 발간하는 체험 프로그램도 있고, 디스플레이에서 교동도와 북한 황해도 연백 사이 2.6km 거리를 잇는 사이버 다리도 놓을 수 있답니다.

속절없는 시간이
잠 시 고 여

충남 서천 판교마을

● "눈을 감으면 조그만 시골 마을/ 옛 풍경이 보이네// 복작복작거리던 시장/ 졸졸졸졸 흐르던 하천/ 와자지껄 낚시하던 남정네들/ 시끌벅적 모시 짜던 아낙네들// 조그만 시골 마을의 정겨운 풍경이 보인다."

충남 서천의 판교중학교 앞 담장에 새겨진 시구절이 발길을 멈추게 합니다. 언제 쓰인지는 알 수 없지만 이 학교에 다니던 한 소녀는 자신의 고향을 이렇게 묘사했네요. 그녀의 기억 속 판교마을은 바쁘고 고된 일상 속에서도 항상 시끌벅적한 웃음소리가 끊이지 않았던 모양입니다. 아마도 마을이 가장 빛났던 시기는 그때가 아니었을까요.

사실 판교마을이 가장 번성했던 시기는 일제강점기였습니다. 1930년대 장항선 판교역이 들어섰을 즈음이죠. 철길이 놓이면서 사람들이 역으로 몰려왔고, 자연스럽게 역 주변에 상권이 발달하면서 마을도 함께 커졌습니다. 하지만 장항선은 피눈물의 철길이었죠. 일제가 철저히 식민지 수탈을 목적으로 만들었으니까요. 국내 최대 곡창지대인 호남평야의 곡식을 수탈해 철길로 실어 일본으로 또는 중

판교중학교 앞 벽화 포토존과 학생이 쓴 시

국으로 보냈죠.

판교마을의 영화는 길지 않았습니다. 지금은 혼잡했던 그때와 참 많이도 다르더군요. 그때가 그리웠는지 마을의 시간은 멈춘 듯 고요하기만 합니다. 마을에는 당시의 사연을 품은 장소들이 곳곳에 남아 있습니다.

흐릿한 간판을 내건 파란색 슬레이트 지붕의 장미사진관이 대표적입니다. 마을 담장을 따라 북서쪽으로 향하면 보이는 허름하고 독특한 건물이죠. 스러져가는 낡은 가옥이지만 일제강점기 시절 일본

시간이 느껴지는 농협 창고

판교마을 집마다 붙어 있는 독특한 문패

옛 영화는 사라지고 이제는 한산한 판교역 앞 거리

인 부호가 살았던 적산가옥입니다.

이 일본인 부호는 판교의 농지와 상권을 모조리 장악하고 있었습니다. 마을 사람들은 자연스레 허리를 굽힐 수밖에 없었죠. 가난했던 이들은 이 부호에게서 쌀을 얻기 위해 "천황폐하 만세"나 "쌀 주세요"를 일본어로 부탁하며 치욕을 당했습니다. 그때를 기억하는 주민들은 이 이야기만 해도 몸서리를 치더군요. 그래도 사람들은 살기 위해 이곳으로 모여들 수밖에 없었을 테죠.

마을이 한창 번성했던 시절에는 주민이 8,000명도 넘었습니다. 다른 곳보다는 그나마 사정이 나았다는 이유에서입니다. 사람이 모이면서 큰 시장도 자연스럽게 생겨났습니다. 우시장은 이 부근에서 가장 규모가 컸습니다. 충남의 3대 우시장이라고 불렸을 정도죠. 모시시장도 한산 못지않았죠. 판교마을의 영화는 그렇게 영원할 것만 같았습니다.

흐르는 시간은 인간사와는 다르게 무심합니다. 판교의 영화는 1980년대 들어 사그라들기 시작합니다. 마을 전체가 철도시설공단 부지로 묶이면서 건축 제한에 걸려 개발이 어려웠기 때문이죠. 판교의 시간은 그렇게 멈췄습니다. 고인 물도 새 물이 들고, 헌 물이 빠져나가야 썩지 않는 법. 사람들로 북적이던 시장은 신기루처럼 사라졌

고, 꿈 좇던 젊은이들은 하나둘 도시로 떠났습니다. 영화를 누렸던 이 마을은 남은 사람과 함께 나이를 먹고 늙어갔습니다. 눈길을 사로잡던 간판 속 글씨는 덧대어졌고, 희미해졌습니다. 거센 비바람과 추위, 더위를 막아주던 지붕과 담벼락도 구부정한 노인의 허리만큼 낡아 서서히 무너져가고 있었습니다.

초겨울 판교마을은 스산함이 가득합니다. 저 멀리 마을과 함께 늙어온 할머니 한 분이 힘겹게 보조기에 의지한 채 걸어가고 있더군요. 한 걸음, 한 걸음이 느리고 또 느립니다. 속절없이 빠르게 흘러가는 세상에서 이 마을의 시간만큼은 느린 할머니 걸음처럼 그렇게 느리게 서서히 흐르더군요.

판교의 흥망성쇠를 지켜본 판교역 앞의 소나무

꿈이 무너진 자리에
흔 적 으 로 남 아

———

충남 예산 임존성

● 충남 예산의 내상산(384m). 이 산에는 재밌는 이야기가 전해지고 있습니다. 이곳 사람들은 이 산을 '웬(원)수산'이라고 부른다는 것입니다. 들어보니 이유가 있더군요. 이 산 때문에 백제가 멸망했다는 이야기였습니다. 어떻게 일개 산이 한 나라를 망하게 했다는 것일까요?

지금부터 눈을 감고 상상의 나래를 펼쳐볼까요. 시간은 약 1,300년 전으로 거슬러 올라갑니다. 장소는 백제 사비성. 나당연합군이 사비성을 함락한 직후였고, 의자왕은 무릎을 꿇었죠. 한반도는 물론 중국과 일본까지 호령했던 700년 역사의 백제가 무너진 것이었습니다. 비록 왕은 무릎을 꿇었지만 남은 백성들은 끝까지 싸웠습니다. 그리고 이들이 끝까지 싸웠던 성이 바로 봉수산 어깨쯤을 휘감은 석성, 임존성이었죠.

임존성은 주류성과 함께 백제 부흥의 거점이었습니다. 백제 역사에서도 가장 규모가 큰 성이었죠. 의자왕이 나당연합군에 무릎을 꿇자 흑치상지와 의자왕의 사촌 복신, 승려 도침은 임존성에 백제 유민을 이끌고 모입니다. 그렇게 성에 모인 백성만 3만 명이 넘었다고 합

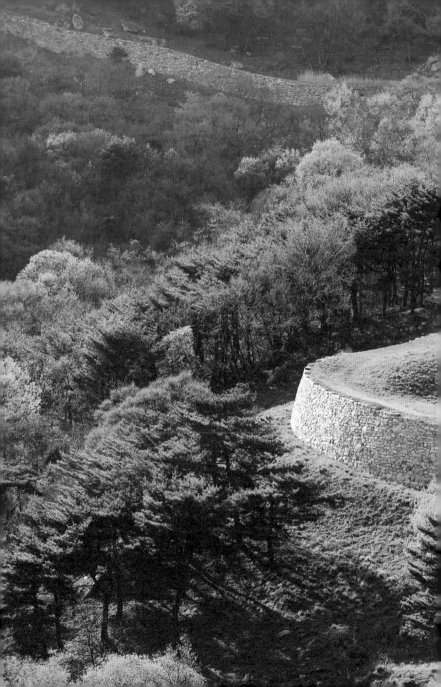

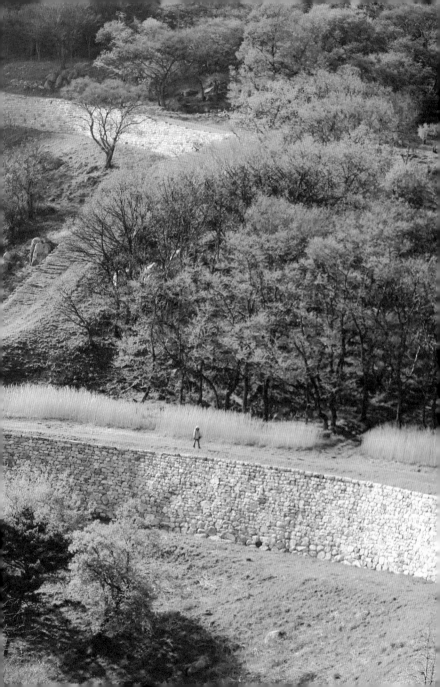

니다. 백성들은 이 성에서 백제 부흥의 꿈을 키웠습니다. 그리고 무려 3년을 버텼습니다. 어찌나 끈질겼던지 백제를 한순간에 무너뜨렸던 당나라의 소정방도, 신라의 김유신도 임존성을 함락하지 못했죠.

그러나 결말은 허무했습니다. 난공불락의 성이 무너지는 건 한순간이었어요. 임존성이 무너진 결정적인 원인 중 하나가 바로 봉수산 맞은편에 내상산의 존재였습니다. 이 산 정상에 오르면 임존성 안을 훤히 들여다볼 수 있어 나당연합군이 이 점을 활용해 임존성을 공격할 수 있었다는 것입니다.

임존성이 무너진 또 다른 이유는 한 장수의 배신도 있었습니다. 백제 유민을 이끌고 나당연합군에 맞서 싸웠던 임존성의 성주, 흑치상지입니다. 자신들을 이끌던 장수가 적군의 선봉에 서자 백제 유민들은 큰 상실감에 빠졌습니다. 결국 그들은 성을 지키지 못했고, 백제 부흥의 꿈도 영원히 역사 속으로 사라졌습니다.

이후 이곳 사람들은 내상산을 '웬수'로 여기게 됐다는 이야기입니다. 산이 그곳에 있었던 게 죄는 아닐진데, 진짜 '웬수' 나당연합군과 배신자 흑치상지에 대한 원망의 마음을 산에 풀었던 것은 아닐까요.

그렇게 시간은 흐르고 흘러 임존성의 모습은 당시와 많이도 달라졌습니다. 남서쪽 일부 성곽을 복원하기는 했지만 당시의 모습이 기

록에 남아 있지 않아 제대로 한 것인지도 알 수 없어요. 대신 봉수산 동북쪽과 북서쪽 나머지 구간에서 무너져내린 옛 성곽 모습을 찾아 볼 수 있습니다. 백제 유민의 한과 투혼, 그리고 배신과 좌절이 겹겹 이 서리고 맺힌 채로 말입니다.

임존성을 찾아가는 일은 쉽지 않습니다. 봉수산 등산로를 통해 걸 어 올라가거나, 임도를 따라 차로 성벽 밑까지 올라야 하기 때문입니 다. 등산로는 봉수산 자연휴양림 쪽에서 오르는 코스가 가장 일반적 입니다. 마사리 쪽에서는 굽이 심한 임도를 따라 성벽 밑까지 차로 오를 수 있습니다. 성곽 바로 아래 주차장에다 차를 대고 성안으로 들어갈 수 있습니다.

복원한 계단식 성곽을 올라 정상 쪽으로 향하면 무성한 나무들 사 이로 예당저수지와 그 너머 예산 읍내 일부가 내려다보입니다. 백제 부흥운동 이후 후백제의 견훤과 고려 왕건이 패권을 다투고, 몽고 침 입 땐 대몽 항쟁의 거점으로 격전을 치를 수 있었던 이유를 알 것만 같더군요.

마을의 일상이
나의 일상으로

충남 공주 제민천

● 여기 호텔이 있습니다. 하지만 여느 호텔과는 조금 다릅니다. 멋진 프런트도, 정갈한 유니폼을 입은 직원도 없어요. 전화 한 통이면 척척 알아서 해주는 친절한 서비스는 더더욱 없죠. 그런데 이 이상한 호텔로 사람들이 몰리고 있습니다. 그 이유가 궁금해 충남 공주로 향했지요.

호텔 이름은 '마을스테이 제민천'. 이 호텔의 서비스란 이런 것들입니다. 이곳 투숙객은 멋지게 고친 옛집에서 달게 자고 일어나 천천히 골목길 안 숨은 맛집에서 아침을 먹으며 하루를 시작합니다. 그리고 사진관 앞 찻집에 들러 사람들과 이야기를 나누고, 공방을 찾아가 손수 무언가를 조물거리며 추억을 만듭니다. 그러고 나서 마을 사람들과 제민천 천변을 걸으며 서로 안부 인사하고, 마을 곳곳의 책방을 찾아 책을 읽기도 하며 사색에 잠기기도 합니다. 그냥 하룻밤 쉬었다 가는 손님이 아니라 마을 사람과 같이 머무르며 그 삶 속으로 자연스럽게 스며들어가 주민이 됩니다. 어떻게 이런 일이 가능할까요?

공주 원도심인 제민천 일대가 이 호텔의 중심인데 이곳이 이 호텔의 로비이자 프런트이면서 숙소입니다. 제민천은 공주 옛 시가지를

공주 최초의 동네 책방이자 기념품 가게인 가가상점

원도심 골목 담벼락에는 공주 대표 시인
나태주의 주옥 같은 글귀가 걸려 있다

풀꽃문학관 앞 자전거 조형물

남에서 북으로 관통해 금강으로 흐르는 하천입니다. 개울이라 해도 좋을 정도로 아담한 규모죠. 이 제민천을 중심으로 중학동, 반죽동, 봉황동 등 세 마을이 시로 연결돼 있습니다. 마을 안의 여러 시설과 상점들은 서로 수평 구조로 이어져 호텔의 다양한 기능을 나누어 맡고 있더군요.

호텔을 좀 더 소개해드릴까요? 호텔 입구는 공주사대 중·고등학교 정문입니다. 여기를 시작으로 제민천 주변 일대가 공주의 원도심입니다. 조선 후기 충청감영이 있던 자리죠. 지금은 감영의 대문 격인 '포정사(布政司)' 문루만 복원해놓았습니다. 지역 명문을 자부하는 공주사대 중·고등학교로서는 전국에서 가장 근사한 교문을 얻은 셈입니다.

호텔 컨시어지는 충청감영 앞 삼거리의 '가가상점'입니다. 동네 책방이자 기념품 가게죠. 가게 앞에 자전거가 세워져 있어 찾기는 어렵지 않습니다. 제민천을 찾는 여행객에게 지역 정보를 제공하고 있죠. 제민천 일대의 작가의 작품을 전시하고 판매도 합니다. 가게 안에서는 로컬 굿즈와 엽서, 그리고 스티커와 에코백 등도 살 수 있습니다.

가가상점 앞에서 제민천 대통교까지는 감영길입니다. 예술가의 거리로 불리는데, 그래서일까요. 거리는 색다른 간판들로 채워져 있

습니다. 공방, 작업실, 독립 서점, 갤러리가 가득하기 때문이죠. 지역 예술과 작가 등을 위한 공간이 마치 미술관처럼 다가옵니다.

대통교를 중심으로 양옆에 골목들이 엉켜 있어요. 이 골목에도 수많은 이야기가 숨어 있습니다. 졸졸 흐르는 제민천을 따라 걸으며 나태주 시인의 시도 만나고, 골목대장 강아지도 만납니다. 따르릉 자전거를 끌고 나온 동네 어르신과도 인사합니다. 벽에는 예쁜 그림이나 오래전 제민천의 모습이 그려져 있어 마치 갤러리 속으로 들어와 있는 듯 느껴집니다.

나태주 시인의 흔적도 곳곳에 묻어 있더군요. 무심코 지나쳤던 담벼락에는 나 시인의 '마음의 땅' 등의 시구와 그림이 여기저기 그려져 있습니다. 운이 좋다면 나 시인을 직접 만날 수도 있을 겁니다. 봉황산 자락에 나태주 시인이 생활하는 공간인 '풀꽃문학관'이 있기 때문이죠. 이곳에서 그는 강연을 펼치기도 하고 담소를 나누기도 합니다. 문학관은 늘 방문객을 반기듯 활짝 열려 있습니다. 그 안으로 들어서면 나 시인이 직접 만든 시와 작품이 걸려 있어요. 그의 작품과 시화가 그려진 병풍을 바라봅니다. 나 시인을 만난다는 반가움과 설렘에 들떴던 마음이 어느새 차분해지더군요. 이런 호텔 서비스라면 하루이틀 정도는 머물다 가기 좋지 않나요?

역사의 고단함이
더께처럼 내려앉은

부산 감천마을과 비석마을

● '화려한 도시'. 진짜 부산의 속
살을 보기 전까지 떠올렸던 부산의 이미지였습니다. 하지만 조금만
관심을 기울이고 역사를 곱씹으면 시간이 멈춰버린 듯한 도시의 흔
적을 곳곳에서 발견할 수 있습니다. 대표적인 곳이 '산복도로'입니
다. 일제강점기와 해방, 그리고 한국전쟁을 거치면서 생긴 산복도로
는 부산의 근·현대사를 축약하고 있는 살아 있는 교과서입니다.

과거 산복도로는 가난한 산동네 사람들의 길이었습니다. 그랬던
길이 언젠가부터 여행객들에게 부산을 상징하는 공간으로 알려지기
시작했죠. 삶의 터전이자 역사를 품은 그 길에서 부산의 참모습을 만
날 수 있기 때문이죠. 사람과 자연이 만들어낸 한 폭의 그림이면서
여전히 그 안에서 부대끼며 사는 이들을 위로하고 배려하는 인생의
공간이기도 합니다.

물론 아픔이 서려 있는 길이기도 합니다. 물 한 동이를 길어 올리
기 위해 하루에도 몇 번씩 산을 오르락내리락했던 고난의 행로였죠.
'화려한 도시' 부산에 가려진 '진짜 부산'의 모습입니다.

산복도로는 어떻게 만들어졌을까요. 이 길은 한국전쟁 당시 산 중

턱 판자촌을 가로질러 만들어졌습니다. 동구의 수정동·초량동, 중구의 영주동 일대에 유난히 많습니다. 그래서일까요. 길마다 사연도 겹겹이 쌓여 있습니다. 특히 고향을 등진 이들의 궁핍했던 삶의 고단함과 절박함이 곳곳에 눈물처럼 고여 사연을 쏟아내고 있더군요.

그 길 중 하나인 초량 이바구길을 걷습니다. 산복도로 걷기 길 중 가장 많이 알려진 길입니다. 부산역 건너편에 자리한 부산 최초의 물류 창고인 '남선창고'터에서 출발해 옛 백제병원, 이바구길전망대, 우물터, 168계단, 김민부전망대, 당산, 망양로로 길이 이어집니다.

이 길 끝이 산복도로입니다. 도로 곳곳에 보물처럼 숨겨진 유치환 우체통, 이중섭(마사코)전망대, 이바구공작소 등을 기웃거리며 이야기를 찾아 나서는 맛이 각별합니다. 여기서 바라보는 부산 원도심 일대와 부산항은 그야말로 백만 불짜리 전경이죠. 168계단 옆 주택가 사이의 모노레일도 독특한 경관을 빚어냅니다.

다시 주소 하나 달랑 들고 길을 나섭니다. 옛 주소는 서구 아미동 산 19번지(도로명 주소: 아미로 49). 비석문화마을이라 불리는 곳입니다. 이 마을은 '피란 수도 부산'의 가슴 아픈 역사를 품은 상징적인 공간입니다. 그 사연은 이렇습니다. 한국전쟁이 터지자 부산으로 몰려든 피란민들은 '장사라도 하면 먹고살겠지' 하는 마음으로 부산역

비석문화마을의 좁은 골목길

비석문화마을 곳곳에 보이는 비석들

앞 부산일보 옆 골목으로 집결했습니다. 부산시는 피란민에게 주소가 적힌 종이 한 장과 천막을 나눠줍니다. 그것을 들고 찾아간 곳이 청학동·당감동·대신동·천미산, 그리고 아미동이었습니다.

'몸 누일 곳이라도 있겠다'는 생각에 찾아간 피란민들은 이내 아연실색하게 됩니다. 그들이 찾아간 곳이 다름 아닌 공동묘지였기 때문입니다. 이 공동묘지는 일제강점기에 일본인들이 사용하던 것이었죠. 1945년 패망과 함께 일본인들이 황급히 귀국길에 올랐고 수백여 기의 무덤이 그대로 남아 있었던 것입니다. 묘지 옆에는 화장장도 있었고요.

하지만 이들에게 선택의 여지는 없었습니다. 묘지 위에 천막을 치고 집을 지었습니다. 산속이든 묘지 위든 우선 살아야 했으니까요. 다행히 묘지 터는 집의 축대로 사용할 수 있어 집짓기에 유리했습니다. 지금도 마을 계단이나 담장에는 당시 사용했던 비석이 곳곳에 박혀 있습니다.

마을 입구에 옛집 하나가 눈에 들어오더군요. 묘의 상석 위에 그대로 벽체를 올리고 지붕을 씌운 '하꼬방'이었습니다. 이 모습에서 피란민들의 고단했던 삶을 그려봅니다. 무덤에 대한 두려움보다 어떻게든 살아내야 했던 그들의 억척스러움과 절박함을….

좁고 가파른 계단

묘지 위의 집, 하꼬방

유치환우체통

비석문화마을 한 켠의 불상

더불어 함께 사는
방법을 깨우친

경남 고성 학동마을

● 경남 고성의 학동마을. 최씨 안 렴사공파의 집성촌이에요. 아름다운 옛 담장을 두르고 있는 전형적인 시골 마을입니다. 오가는 사람은 적지만 마을 안길의 돌담이 주변의 대숲과 어우러진 모습이 정겨운 곳이죠. 특히 골목 따라 이어진 황토빛 돌담을 걷고 있노라면 마치 시간을 거슬러가는 듯한 기분이 느껴집니다.

이곳 담장은 다른 곳과 유별나게 다르더군요. 3~6cm의 납작한 돌을 황토를 이겨 발라 층층이 쌓았죠. 그 모습이 시루떡 같기도 하고, 카스텔라 같아 보이기도 하더군요. 돌과 흙이 서로 부둥켜안은 듯 옹골차 보입니다. 이런 돌담이 2.3km에 달합니다. 다른 마을에서는 볼 수 없는 독특한 풍경이더군요. 마을에 있는 모든 집의 담과 집이 앉은 기단, 그리고 텃밭을 두른 낮은 담도 모두 똑같은 방식으로 정성스레 쌓았습니다. 자세히 보니 담장 아래와 위도 조금 다른 방식입니다. 아랫부분은 납작돌만, 그 위로는 납작돌과 황토를 섞어 쌓아 올렸습니다. 한여름 홍수와 폭우에 대비하기 위해서라고 하는데, 비바람을 얼마나 피할 수 있을지는 몰라도 수백 년간 그 형태를 유지

학동마을의 독특한 옛 담장

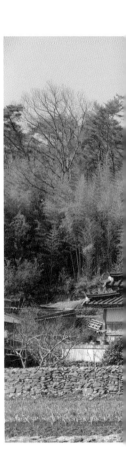

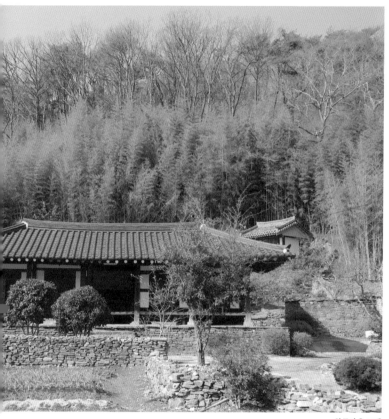

학동마을 고택

하고 있는 것으로 보아 튼튼하기는 한가 봅니다. 담장 위에 넓적하고 큰 납작돌을 따로 얹은 이유도 마찬가지라고 하더라고요. 우리 조상의 반짝이는 지혜로움이 돋보이는 담장임에는 틀림없어 보입니다.

이 마을에선 다른 곳에선 보기 힘든 독특한 돌담을 만나게 됩니다. 돌담길을 걷다보면 보게 되는 담장 아래 조그만 구멍입니다. '구휼구(救恤口)'라고 불리는 구멍입니다. 마을 안쪽 '매사고택'과 최영덕 고가의 담장 아래에도 구휼구가 있더군요. 왜 그렇게 불렀을까요. 구휼구는 담장 밖에 사는 배고픈 사람들에게 음식을 내주거나 가난한 사람을 위해 곡식을 갖다 놓기 위한 용도였습니다. 바깥 사람이 집 안 사람의 눈치를 보지 않고 배고픔을 달래라는 배려의 구멍이죠.

집 안으로 들어가면 또 다른 구멍이 있습니다. 사랑채를 구경하고 안채로 들어서니 담으로 안채를 가로막아놓았더군요. 이곳에선 내외담이라고 부르는 담장이었습니다. 안마당이 바로 보이지 않도록 세워놓은 것이라고 하네요. 그런데 이 내외담에도 구멍이 뚫려 있더군요. 안채에서 사랑채를 살피기 위한 구멍이라는 설명입니다. 무릇 담이란 나와 다른 이를 가르기도 하지만 서로가 정겹게 소통할 수 있는 구실도 합니다. 학동마을의 담은 단절이 아닌 소통의 담이었던 것입니다.

마당의 굴뚝도 마찬가지입니다. 배고픈 사람들이 집 안에서 음식을 하는 불 연기가 보이지 않도록 담장보다 훨씬 낮게 만들었다고 하네요. 학동마을에는 이런 배려가 곳곳에 보입니다. 자기 과시가 만연한 지금의 세대가 새겨들어야 할 선인들의 메시지가 아닐까요?

작은 마을이라 그런지 학동마을에는 볼만한 게 그리 많지 않습니다. 돌담을 따라 제법 기품 있는 한옥이 몇 채 있는 정도입니다. 마을 전체가 반듯하게 정비된 것도 아니라 볼거리만을 찾자면 실망할 수 있습니다. 대신 시선을 조금 낮추면 이야기는 달라집니다. 여유 있게 돌담을 따라 거닐다보면 고색창연한 돌담과 어우러진 농촌 마을의 푸근한 분위기를 느낄 수 있습니다.

길 양옆으로 길게 늘어선 돌담이 여행객을 자연스럽게 마을 안쪽으로 인도합니다. 골목으로 들어서자 황토빛 담장의 흙 내음이 물씬 풍겨 오더군요. 제법 높게 쌓은 좌우 담장은 마치 지나간 일상을 묻어둔 듯 차곡차곡 정돈한 책장처럼 느껴집니다. 기록되지 않은 옛이야기가 세월의 더께처럼 벽돌 속에 알알이 박혀 있고, 담장에 놓은 돌의 두께나 높이만큼 세월도 켜켜이 내려앉아 있어요. 이 길을 걷다보면 수백 년을 거슬러 오르는 듯한 착각에 빠져듭니다. 그러자 돌담에 서려 있는 옛이야기가 생생하게 들려오더군요.

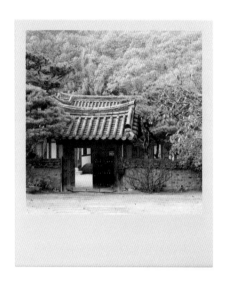

대대로 내려온
부자의 기운

경남 진주 승산마을

● 당신은 혹시 부자가 되고 싶나
요? 만약 부자가 될 수 있는 비밀이 있다면 궁금할까요? 저는 궁금하
더라고요. 그래서 우리나라에도 부자의 기운을 가진 땅이 있다고 해
서 길을 나섰습니다. 목적지는 경남 진주고요.

진주는 예부터 돈이 넘쳐나는 도시였습니다. 물자가 풍부했기 때
문입니다. 그러다 보니 문화와 교육이 발달하게 되었죠. 조선시대에
양반 문화와 교방 문화가 발달한 이유도 여기에 있습니다. 조선시대
에만 정승을 무려 11명이나 배출했을 정도인데, 그 유명한 경북 안동
이 단 2명의 정승만 배출했다고 하니 진주의 세가 얼마나 대단했을
지 어림짐작할 수 있습니다.

문고리를 잡으면 부자의 기운을 느낄 수 있을까?

과거의 영화를 일일이 논할 것도 없습니다. 진주는 오늘날 한국 경제를 좌지우지하는 굴지의 재벌과 기업가들을 배출합니다. 재미있는 점은 이들이 한 시골 마을 학교의 동문·동창이라는 사실입니다. 진주 동쪽에 자리한 지수면의 한 마을과 초등학교입니다.

거부의 기운을 좇아갑니다. 목적지는 경남 진주 지수면에 자리하고 있는 승산마을입니다. 이 마을은 어떻게 조성된 것일까요. 이곳은 본래 600여 년 전부터 허씨 집성촌이었습니다. 300년 전 허씨 일가에서 능성 구씨를 사위로 맞으면서 허씨와 구씨 일가가 대대로 사돈을 맺으며 함께 살게 됩니다.

마을로 들어섭니다. 겉보기에는 평범해 보이는 마을. 안으로 들어가자 수십 채의 기와집이 모여 있습니다. 고즈넉하고 고풍스러운 분위기가 예사롭지 않아요. 사방이 산으로 둘러싸여 있어 아늑합니다. 풍수를 잘 모르는 사람도 살기 좋은 곳이라는 것이 느껴지더군요. 풍수 좀 안다는 사람들은 이구동성 이 마을을 두고 부자의 기가 있다고 합니다. 물이 남쪽에서 북쪽으로 흐르는 역수(逆水). 물이 나가는 곳이 보이지 않아 재물이 모인다거나 양 날개를 펼친 학 모양의 방어산이 이 마을을 가리키고 있다고 하더라고요.

그래서일까요. 실제로 구한말 승산마을에는 만석꾼만 2명이 있었

삼성 이병철 창업주의 누님댁

부자마을의 가을

다고 합니다. 한 마을에 만석꾼이 한 명만 있어도 부자 마을로 통하던 시기였죠. 여기에 오천석꾼과 천석꾼도 여러 명 살았다고 합니다. 정말 부유한 마을이었던 셈이죠.

부자의 기운은 후세에도 이어집니다. 마을 집들을 둘러보다보면 깜짝 놀라게 되죠. 집마다 내걸린 안내판에는 누구나 알만한 기업의 창업주 이름이 써 있어요. 면면이 대단한 이름들입니다. LG 창업주인 구인회 회장을 비롯해 LIG 구자원 회장, 쿠쿠전자 구자신 회장, GS 창업주인 허준구 회장과 그의 아들인 허창수 현 회장, 알토전기 허승효 회장, 삼양통상 허정구 전 회장 등등. 일일이 열거하기도 벅찰 정도입니다. 찾는 이가 거의 없는 작은 시골 마을이 대한민국 산업화를 일군 기업가 다수를 배출한 마을이었던 셈입니다.

마을로 들어서자 드넓은 터에 50여 채의 한옥이 펼쳐져 있는데 가옥은 여느 양반 마을의 그것보다 훨씬 컸습니다. 마을에서 가장 작은 가옥이 약 1,653m²(500평) 정도이고, 보통 3,967~4,298m²(1,200~1,300평)이라고 합니다. 이런 기와집들이 일제강점기에는 150여 채나 있었다고 하니 얼마나 대단한 마을이었을지 짐작이 되나요? 마을 전체가 궁궐을 걷듯 아늑하고 고풍스러워요. 하지만 내부를 들여다볼 수는 없었습니다. 그래도 생가 주인의

이름이 적힌 알림판 앞에서 부자의 기운을 받아볼 수는 있더군요. 그래도 아쉽다면 대에 걸린 문고리를 잡고 부자의 기운을 느껴보는 것도 좋을 듯하네요.

마을 앞 도로 건너편에는 1921년 개교한 지수초등학교가 있습니다. 지난 2009년 인근 압사리 송정초등학교와 병합되면서 이름을 내주고 폐교됐죠. 대신 텅 빈 학교 건물에는 '옛 지수초등학교'라는 명패를 새로 내걸었습니다.

이 학교의 명성은 졸업자 명단을 보면 알 수 있습니다. 1980년대까지 지수초등학교 출신 중 30명이 한국의 100대 재벌에 이름을 올렸을 정도니까요. 아동문학가인 최계락 시인의 모교도 여기입니다. 무엇보다 구인회 LG그룹 창업주와 이병철 삼성그룹 창업주, 조홍제 효성그룹 창업주가 모두 이 학교 출신이죠. 이들은 비슷한 시기에 학교를 다니면서 운동장에서 함께 축구를 즐기기도 했다고 합니다.

교정에는 '부자소나무'가 있습니다. 구인회·이병철·조홍제 회장이 심었다고 합니다. 지난 2009년 태풍으로 부자소나무가 일부 부러지자 LG그룹에서 소나무 전문가를 파견해 치료하고 고정장치를 설치하기도 했죠. 만약 부자가 되고 싶고, 이 학교를 방문한다면 이 나무 앞에서 꼭 사진을 찍어 부자의 기를 받아가길 바랍니다.

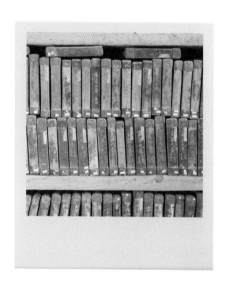

간절한 기원은
하늘에 닿아

경남 합천 해인사 팔만대장경과 장경판전

● "오랜 역사와 내용의 완벽함, 고도로 정교한 인쇄술의 극치" "세계 불교 경전 중 가장 중요하고 완벽한 경전" "자연환경을 최대한 이용한 보존과학의 소산물".

세계유산위원회는 우리나라의 두 국보를 두고 극찬하고 또 극찬했습니다. 바로 팔만대장경과 장경판전을 세계문화유산으로 등재하면서 내린 평가였습니다. 이 두 유산은 경남 합천 가야산 자락의 해인사가 보유하고 있습니다. 그리고 해인사는 그 일부를 일반에 공개했습니다. 법보이자 세계 인류 보편적 가치를 지닌 팔만대장경을 국민과 함께 누리기 위해서라는 게 해인사의 설명이었죠. 물론 모두에게는 아닙니다. 하루에 단 몇 명에게만 허락되는 일이지요.

엄숙했습니다. 해인사팔만대장경연구원 보존국장은 관람객에게 당부 또 당부했습니다. 만일의 상황에 대비하기 위함이죠. 마음을 가다듬고 엄숙하게 장경판전으로 들어섰습니다. 그만큼 해인사와 이곳 스님들은 팔만대장경과 장경판전을 귀하게 여긴다는 거겠죠.

장경판전은 해인사에서도 가장 깊숙한 곳에 자리하고 있었습니다. 해인사 경내에서 가장 높은 곳입니다. 가장 중요한 곳이라는 의

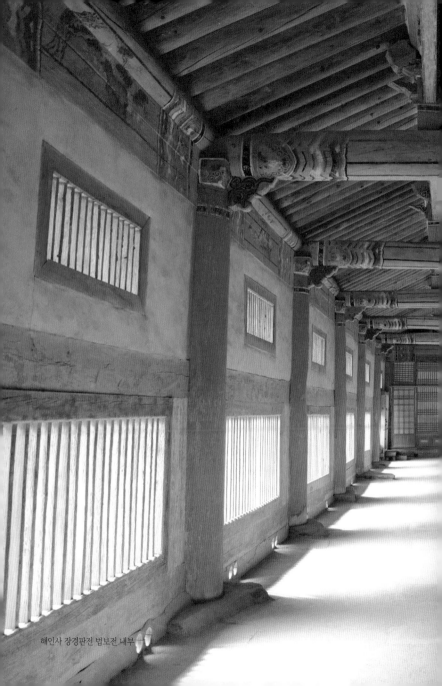

해인사 장경판전 법보전 내부

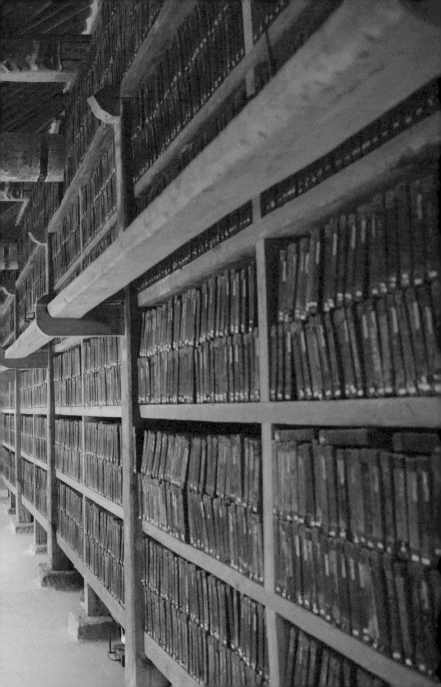

미이기도 해요. 장경판전은 'ㅁ'자 형태입니다. 북쪽 법보전과 남쪽 수다라장, 동서로 동사간판전과 서사간판전 등 4개 건물이 이어져 있죠. 이중 법보전은 화엄경 등 대승불교 경전이 새겨진 판본을 보관 중입니다. 조심스럽게 내부로 들어섰습니다.

팔만대장경판들은 마치 오래된 도서관처럼 가지런히 정리돼 있습니다. 경판 수만 8만 1,258장, 목판에 새겨진 글씨는 총 5,272만 자에 달합니다. 꼬박 20년 이상을 읽어야 하는 방대한 양. 760여 년이 흐른 지금까지 단 한 장의 경판도 썩거나 뒤틀리지 않았다고 합니다.

대장경 연구원이 경판 하나를 꺼내 들어 보입니다. 순간 '와' 하는 탄성이 터집니다. 교과서에서만 보던 팔만대장경이 눈앞에 펼쳐졌기 때문이었죠. 수백 년의 숨결을 품은 경판이 오롯이 느껴질 정도로 가까이 있었습니다. 장엄하면서도 신비로운 순간이었습니다.

경판에는 놀라울 정도의 정성이 스며 있습니다. 나무 선택부터 글자를 새기기까지 그 정성은 가히 존경스러울 정도입니다. 무려 5,200만 자가 넘지만 오자와 탈자가 없는 것도 놀라운데 마치 한 사람이 새긴 것처럼 글자가 똑같이 느껴질 만큼 대단해요. 경판마다 빽빽하게 새겨진 글씨를 보고 있노라니 도대체 얼마나 많은 기원을 바쳤는지 가늠하기조차 쉽지 않았습니다.

팔만대장경은 조선왕조가 세워진 이후 지금의 해인사로 옮겨집니다. 그때 만들어진 건물이 장경판전입니다. 여기에는 팔만대장경을 완벽하게 보존할 건축 기술이 담겨 있어요. 장경판전은 해인사에서도 가장 높은 곳이자 서남향에 자리하는데, 이유가 있습니다. 태양의 고도와 일조량을 계산해보니 여름에는 직사광선을 피할 수 있고, 겨울에는 햇빛이 풍부하게 드는 천혜의 장소기 때문이죠. 건물 구조는 바람의 방향을 고려했습니다. 건물 남쪽은 아래쪽 창문이 더 크지만 북쪽은 위쪽 창문이 더 큽니다. 동남쪽에는 부는 바람이 건물 내부를 돌아 공기를 순환시키는 구조. 경판을 보관하는 판가는 건물의 길이 방향으로 배치해 공기가 이동하는 통로가 됩니다. 오늘날의 첨단 건축 기술로도 흉내 낼 수 없는 선조들의 지혜가 고스란히 느껴졌습니다. 바닥에는 소금, 횟가루, 숯을 차례로 깔아 장마철에는 습기를 빨아들이고, 건조할 때는 내보내 적절한 습도를 유지하게 합니다.

15세기 건축물이라고는 믿기 힘들 정도로 정교하고 과학적으로 만들어진 것이죠. 장경판전이 세계문화유산으로 지정된 것은, 어찌보면 당연한 결과였습니다. 더 놀라운 사실은 해인사가 수차례 화재로 소실되는 동안 장경판전은 한 번도 불이 난 일이 없다는 것입니다. 마치 불법의 보호를 받는 것처럼 말입니다.

●

에

필

로

그

'이번 주는 어디를 갈까?' 매주 이 질문을 스스로에게 던집니다. 그렇게 10년이 흘렀습니다. 동장군이 떠날 채비를 할 때쯤이면 봄기운을 쫓아 남녘 어딘가를 찾아 헤매고, 여름이 다가오면 조금이라도 시원한 전국의 산과 바다를 찾아다니기도 합니다. 가을이면 세상을 분홍치마로 두른 단풍을, 겨울이면 세상의 모든 색을 지워버린 아름다운 설경을 만나기도 하죠. 그렇게 또 생각합니다. 이번 주는 또 어디를 다녀와서 여러분에게 어떻게 소개해야 할지를 고민하고 또 고민합니다.

이 고민의 원천은 바로 여러분입니다. 그렇다고 단순히 보기 좋은 여행지만을 소개하는 것은 아닙니다. 우리가 사는 이 땅의 역사와 그리고 우리가 미처 몰랐거나 잊고 살았던 것들, 그리고 그 속에 살아가고 있는 여러분과 저의 이야기가 글의 소재가 됩니다.

여행은 즐거워야 합니다. 때로는 혼자여도 좋고, 여럿이어도 좋은 것이 여행입니다. 단지 보고, 느끼고, 즐길 수 있다면 그것도 좋은 여

262

행이겠죠. 여기에 의미까지 더해진다면 그보다 즐겁고 행복한 여행은 없을 것입니다. 의미를 더한다는 것은 그렇게 어려운 일이 아닙니다. 여행지에서 만난 사람이나 자연, 그리고 건물이나 장소, 음식 등이 품은 이야기와 세상 사는 이야기에 조금만 귀 기울이면 자연스레 의미가 더해집니다.

이 책은 단지 좋은 여행지를 소개하자고 시작한 건 아닙니다. 여행지에서 만나는 저와 여러분들의 이야기를 더 많이 담고 싶었습니다. 기나긴 코로나19 팬데믹 상황 속에 찾은 평창 선재길에서 얻은 깨달음과 횡성호 호숫길의 아름다움에 묻힌 수몰민의 아픔, 후백제 마지막 전투가 후세에 전하는 이야기 등입니다. 매번 여행이 기다려지는 이유도 이런 이유일 것입니다. 또 다른 이유는 여행 전의 설렘이 아닐까 싶습니다. 이번 여행에서는 어디서 누구를 만날지, 또 어떤 이야기를 들을 수 있을지, 무엇을 먹고 어디서 자게 될지 늘 기대하고 기다려집니다. 그리고 생각지도 못한, 기대하지 않던 엄청난 풍경과 마주할지 모른다는 막연한 기대감도 있습니다.

자, 오늘도 채비를 갖추고 운전대를 잡아 길을 나섭니다. 이번 여행길은 어디로 향할까요. 아니면 어디로 갈지 정해지셨나요. 그렇다면 우리 함께 떠나볼까요?

내용 중에 "화려한 꽃동산의 풍경을 바라보고 있노라면 누구나 이곳에서 시인이 되고 화가가 될 것만 같은 기분"이라는 구절이 있는데 저도 책을 보는 내내 "다음 장엔 어떤 곳이 나올까" 설레는 마음으로 뒷장을 넘겼습니다.

국내 여행을 가고 싶지만 어디를 가야 할지, 간다면 어떤 걸 보고 와야 할지 망설이는 분이 있다면 이 책을 추천하고 싶습니다. 400살 나이의 은행나무, 한탄강 얼음 트레킹, 월출산 명물 구름다리…. 이렇게 신비롭고 궁금하고 아름다울 수가 없습니다. 우리가 알지 못했던 것들이나 지나쳐 왔던 순간들이 이 책으로 인해 마음 깊은 곳에 새겨지면 좋겠습니다.

그리고 제민천 호텔에 사람이 더 붐비기 전에 시간 내서 가봐야겠다고 생각했어요. 훗날 제가 이 책 속의 장소를 여행한다면 오늘 책을 읽던 이 순간의 제가 떠오를 것 같습니다. 눈으로 한 번 읽고, 마음으로 한 번 더 새긴 오늘을요.

― 송가인 · 가수

무슨 옛날 책 이름 같지만 강경록은 사실 여행기자다. 그것도 아주 못되고 악랄한 여행기자다. 진정성을 넘어 편집증이 드러나는 완벽주의에 입각해 취재를 하고 기사를 출고한다.

허투루 넘어가면 큰일이 난다. 그의 기준에서 '완벽'에 어긋날 때 언제나 투덜댄다. 어김없다. 하지만 그나마 항상 귀는 열어놓는 모양이다. 그 좋은 청각은 그의 기사에 고스란히 투영됐다. 그런 그가 첫 책을 냈다. 놀랍다. 바로 얼마 전까지 강경록과 함께 많이 다녔던 난 내 행적이 있다. 내 비밀 이야기가 적힌 소싯적 일기장을 우연히 발견한 기분이다. 거기에 더해 그동안 내가 몰랐던 그의 새침한 감성이 첫 장부터 느껴진다.

어느 출판기획자가 지역과 계절로 나눈 그의 행적을 어여쁜 사진과 맛깔나는 글로 엮었다. 교정본의 낱장을 넘길 때마다 그가 툴툴거리며 봤던 이야기와 찍었던 사진이(그의 눈을 통했지만) 고대로 잉크로 각인되어 있음에 놀랐다.

그와 다녔던 여행이 문득 그리워진다. 이 책에 나온 곳을 다시 한 번 강경록과 가고 싶다. 책 한 권이 괜한 여행을 부른다. 지금은 조금 바쁜데….

― 이우석 · 놀고먹기연구소장, 방송인

265

'여행(旅行)'.

두 글자를 써놓고 한참을 쳐다보았습니다. 문자 그대로 '나그네의 움직임'. 발길 닿는 대로 마음이 닿는 대로 구석구석 걷고 헤매는 일.

어디든 떠나고 싶다가도 시간은 부족하고, 넘쳐나는 정보에 지레 지쳐 피곤함만 몰려올 때, 저자가 먼저 마음껏 누비고 돌아와 잘 골라낸 이야기를 들려줍니다. 담담하게 풀어낸 작가의 시선을 따라가다 보니 어느새 저도 이 계절이 끝나기 전에 떠나야겠다는 마음이 피어납니다. 이 글을 읽게 되실 여러분도 곧 떠나실 차례입니다.

– 손지원 · KBS 〈배틀트립〉 CP

코로나 시대를 겪으면서 몸과 마음이 피폐해져 자연을 찾아 떠나는 여행이 늘었다. 싱그런 숲의 공기와 예쁜 꽃 그리고 탁 트인 절경이 백신주사 한 방보다 더 효과가 있고 훨씬 위로가 되었다. 이 책은 그런 산소 같은 얘기를 담은 치유의 책이다. 대지의 온기를 느끼며 유유자적 산책하는 것이 얼마나 큰 행복인지 일깨워준다. 단순히 여행지 소개에 그치는 것이 아니라 기자의 남다른 시선 덕에 여행지에 대한 감성과 살가운 스토리가 빛을 발한다.

그래서 대충 책장을 넘기지 마라. 한 자 한 자 곱씹다보면 마음창고에 감성이 쌓인다. 군위의 사유원에서는 어떻게 자연과 교감해야 할지, 영양 죽파리 자작나무 숲에서는 자작나무의 의미를 되새겨보고 어떻게 나무를 마주해야 할지 그 해답을 준다.

이 밖에 풍도와 금대봉의 야생화 등 책에 꽃이 만발해 생태도감을 펼치는 것처럼 시원스럽다. 태안의 내파수도, 남해 다랭이논, 밀양의 위양지 등 은퇴하면 여생을 맡기고픈 여행지까지 선보였다.

북한과 마주하고 있는 교동도 사람들의 애환, 70년대를 박제한 서천 판교마을, 공룡알만 한 바위로 돌담을 만든 고성 학동마을 등 민초들의 소소한 이야기도 들려준다.

세상이 고달프다고 생각할 때 이 책을 읽으라. 박하사탕같이 입안이 화해질 것이다.

<div align="right">– 이종원 · 상상콘텐츠연구소장</div>

내 밀 한 계 절

펴낸 날	초판 2쇄 발행 2023년 12월 8일
회장·발행인	곽재선
대표·편집인	이익원
지은이	강경록 이데일리 문화부장
진행·편집	이데일리 미디어콘텐츠팀
디자인	베스트셀러바나나
인쇄	엠아이컴
등록	2011년 1월 10일(제318-2011-00008)
주소	서울시 중구 통일로 92 KG타워, 이데일리
E-mail	edailybooks@edaily.co.kr
가격	18,000원
ISBN	979-11-87093-24-4(03980)